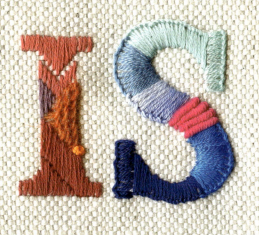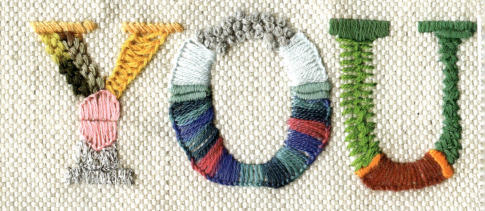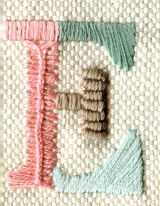

The art of Embroidery

© 2023 Instituto Monsa de ediciones.

First edition in April 2023 by Monsa Publications,
Carrer Gravina 43 (08930) Sant Adrià de Besós.
Barcelona (Spain)
T+34 93 381 00 93
www.monsa.com monsa@monsa.com

Editor and Project director Anna Minguet
Art director, layout and cover design
Eva Minguet (Monsa Publications)
Printed by Cachiman Grafic

Shop online:
www.monsashop.com

Follow us!
Instagram: @monsapublications

ISBN: 978-84-17557-67-6
D.L.: B 5575-2023

All rights reserved. No part of this book may be used or reproduced in any manner whatsoever without written permission except in the case of brief quotations embodied in critical articles and reviews. Whole or partial reproduction of this book without the editor's authorisation infringes reserved rights; any utilization must be previously requested.

"Queda prohibida, salvo excepción prevista en la ley, cualquier forma de reproducción, distribución, comunicación pública y transformación de esta obra sin contar con la autorización de los titulares de propiedad intelectual. La infracción de los derechos mencionados puede ser constitutiva de delito contra la propiedad intelectual (Art. 270 y siguientes del Código Penal). El Centro Español de Derechos Reprográficos (CEDRO) vela por el respeto de los citados derechos".

The art of
Embroidery

monsa

EMBROIDERY AND WOMEN...

El bordado y las mujeres...

There was a time when women were the only protagonists of the art of embroidery, as it was directly related to the domestic space. It was even said that embroidery was an art that belonged in the home. Even today, embroidery still has a domestic feel and is very much associated with women. Historically, the social order has been highly differentiated in terms of activities and spaces, with a distinction between masculine and feminine. Men were favoured for work outside the home, while women were favoured for domestic tasks, including embroidery.

I remember my grandmother embroidering every afternoon, her legs tucked under the heater, her face full of joy as she showed off her creations. She would embroider for hours, and this is one of my fondest memories of her.
Her fingers crossing over the thread and fabric as she worked to create something unique for a loved one. I adore all craft and handicrafts and have come to appreciate the direct benefits they can bring to our lives.

Today, embroidery, like other handicrafts, has found its way into workshops, tutorials and various activities, and can be a pursuit for both men and women. Taking a frame, a piece of fabric and threading a needle has become a fashionable hobby and even a way to earn a living. Aside from the potential economic benefits, there is no doubting the psychological benefits of such a manual activity, which helps us to stimulate our imagination, relieve stress, provide mental clarity and even improve our self-esteem. And since we like to share everything we do in the 21st century, social media provides the perfect stage to showcase these creations, which require two things above all else: time and patience.

It's truly wonderful to be able to enjoy a little time embroidering.

Eva Minguet

Hubo un tiempo en el que las mujeres eran las únicas protagonistas del arte del bordado, ya que se relacionaba directamente con el espacio doméstico. Incluso se afirmaba que el bordado era un arte cuyo sitio era el hogar. Aún hoy en día el bordado evoca lo doméstico, y sigue muy ligado a las mujeres. El orden social se ha establecido históricamente muy diferenciado con las actividades y los espacios, con una oposición entre lo masculino y lo femenino. Dando preferencia a los hombres en los trabajos fuera del hogar, a diferencia de las mujeres con distintas tareas domésticas, entre las que se incluye el bordado.

Recuerdo a mi abuela bordando todas las tardes, con las piernas bajo su brasero, y con su cara de felicidad por mostrar sus creaciones. Ella podía estar horas bordando, y para mí es uno de los recuerdos que guardo con mayor cariño de ella.
Sus dedos cruzándose con el hilo y la tela, buscando crear una pieza única para uno de sus seres queridos. Me gusta mucho todo los trabajos manuales, las artesanías, y he podido apreciar los beneficios inmediatos que crea en nuestro ser.

Hoy en día, al igual que ha ocurrido con otras prácticas relacionadas con la artesanía, el bordado ha encontrado su lugar en talleres, tutoriales, y diferentes actividades, y puede ser una práctica tanto para hombres como para mujeres.
Coger un bastidor, un trozo de tela y enhebrar la aguja de nuevo, se ha convertido en uno de los hobbies de moda, e incluso en una forma de ganarse la vida. Más allá de los posibles beneficios económicos, lo que es indudable son los beneficios psicológicos que aporta una actividad manual como esta, que nos ayuda a estimular la imaginación y a liberarnos del estrés, además de aportar claridad mental y hasta mejorar nuestra autoestima. Y como en el siglo XXI todo lo que se hace, se muestra, las redes sociales se han convertido en el escaparate perfecto donde presumir de esas creaciones que principalmente exigen dos cosas: tiempo y paciencia.

Es una verdadera maravilla poder disfrutar de un ratito bordando.

Eva Minguet

Image courtesy of Courtney McLeod >>

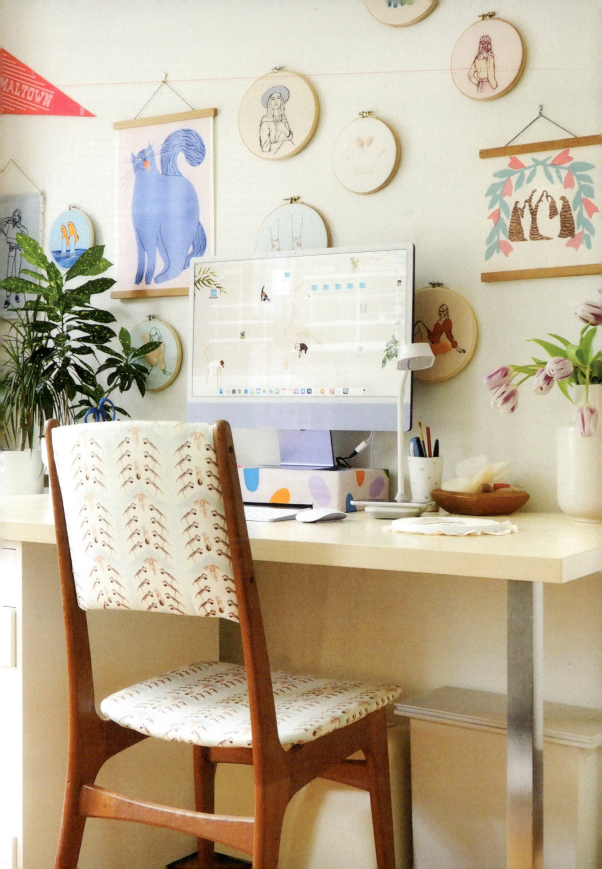

INTRO Introducción

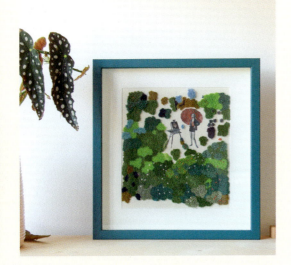

Jardín infinito (embroidery picture framed with greens) by Studio Variopinto

En este libro encontramos el trabajo de 14 bordadoras, que nos inspirarán con sus trabajos, y que podremos conocer un poquito más a través de una entrevista.
Cómo iniciarte en el bordado, y aprender a combinar texturas y colores, es un verdadero placer poder disfrutar en formato impreso de los trabajos de estas artistas.
Encontramos trabajos inspirados en la naturaleza, en las mujeres y sus figuras, en el lettering... una auténtica obra de arte para tener entre tus manos y poder consultar cuando lo requieras.

El arte del bordado es infinito, y aquí podréis descubrirlo.

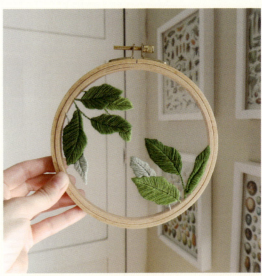

Image courtesy of Kate Beardmore

In this book, we're introduced to the work of 14 embroiderers who inspire us with their creations and give us the opportunity to learn a little more about them through their interviews.
From how to get started with embroidery to how to combine textures and colours, it's a real pleasure to enjoy the work of these artists in print.
We find pieces inspired by nature, women and their figures, lettering... This is a true work of art that you can hold in your hands and consult whenever you need.

The art of embroidery is infinite, and you can discover it here.

Image courtesy of Studio Variopinto >>

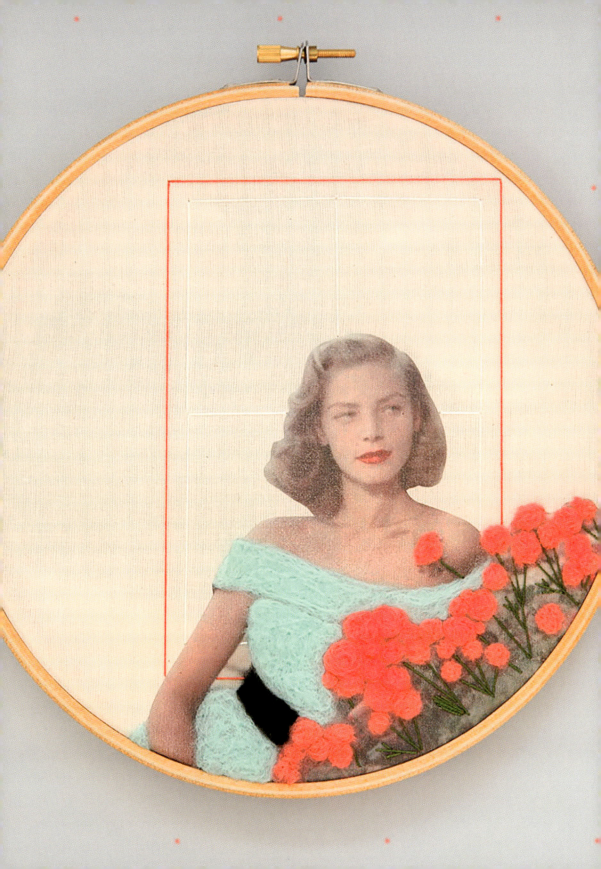

INDEX Índice

ANAMARÍA TORRES	14
DANIELLE CLOUGH	24
GISELLE QUINTO	34
KATE BEARDMORE	44
CHLOE GIORDANO	50
KAREN BARBÉ	60
ANASTACIA POSTEMA	66
ANURADHA BHAUMICK	76
MIRIAM POLAK	82
STUDIO VARIOPINTO	94
YOLANDA ANDRÉS	102
COURTNEY MCLEOD	114
SRTA LYLO	122
MANOS QUE BORDAN	134

Image courtesy of Giselle Quinto >>

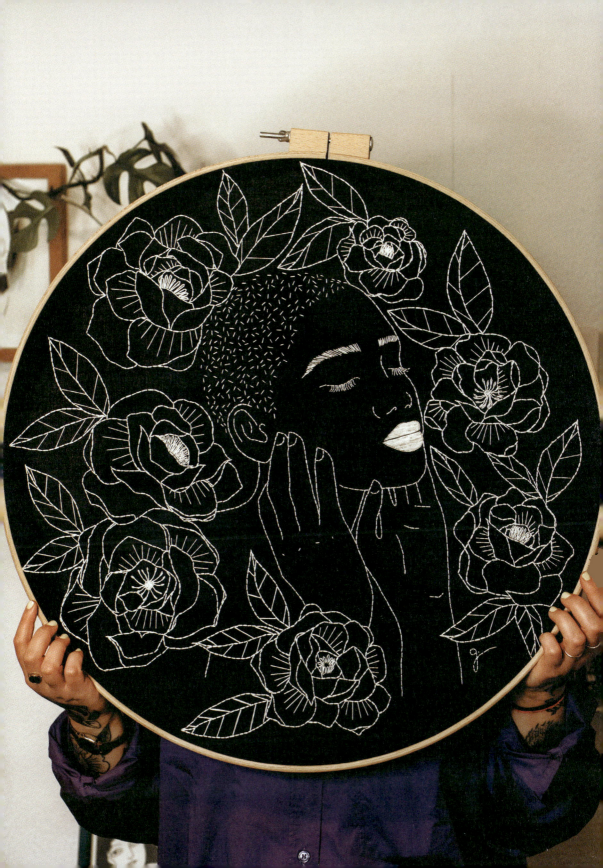

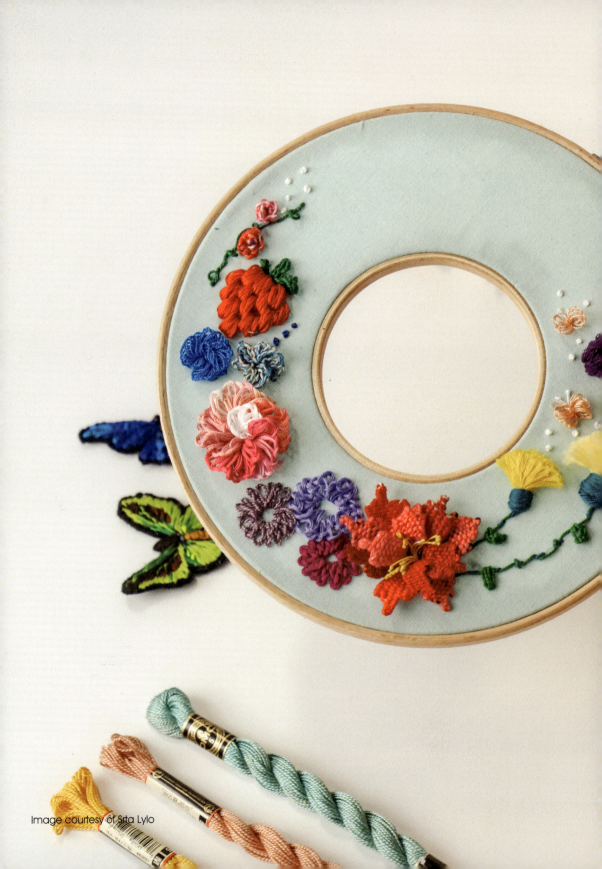
Image courtesy of Srta Lylo

Where do you get inspiration from?

My main source of inspiration is nature and animals. I find it a very broad and varied subject and there's no shortage of ideas. All I need to do is spend an afternoon flicking through photographs of animals or plants to start imagining new compositions and scenarios. I also feel that the pets in my life and the experiences I have had with them have been a very inspirational element in my work.

What has embroidery given you personally?

Embroidery as a technique has taught me many things, but I think the most valuable is the importance of patience. An embroidered piece can take hours, days or even months to complete, and it's only at the end that you realise it was worth all the time and effort. On the other hand, embroidery can often be used as a meditation tool, and in my case, it has almost become a space of escape or pause from reality, where I can leave all my worries aside and concentrate solely on creating and enjoying the moment.

> "For me, embroidery is the art of painting with thread, giving life to an image through colour, texture and relief"

Anamaría Torres

www.apuntadepuntadas.com
Instagram: @apuntadepuntadas

"EL BORDADO PARA MÍ ES EL ARTE DE PINTAR CON HILOS Y DARLE VIDA A UNA IMAGEN A TRAVÉS DE COLORES, TEXTURAS Y RELIEVES"

¿Dónde encuentras la inspiración?

Mi principal fuente de inspiración es la naturaleza y los animales. Siento que es un tema muy amplio y diverso en el que sobran ideas. Basta con pasar una tarde mirando fotografías de animales o plantas para empezar a imaginarme nuevas composiciones y escenarios. También siento que las mascotas de mi vida y las experiencias que he tenido con ellas han sido un elemento muy inspirador en mi trabajo.

¿Qué te aporta personalmente el bordado?

El bordado como técnica me ha dejado muchas enseñanzas, entre ellas creo que la más valiosa ha sido la importancia de ser paciente. Una pieza bordada puede tomar horas, días, incluso meses, y realmente al final es cuando uno es consciente de que valió la pena todo el tiempo y esfuerzo invertido. Por otro lado, está el hecho de que el bordado muchas veces puede servir como herramienta de meditación, por lo cual en mi caso se ha convertido casi en un espacio de escape o pausa a la realidad, en el cual dejo todas mis preocupaciones de lado y me enfoco solo en crear y en disfrutar ese preciso momento.

Monstera >>

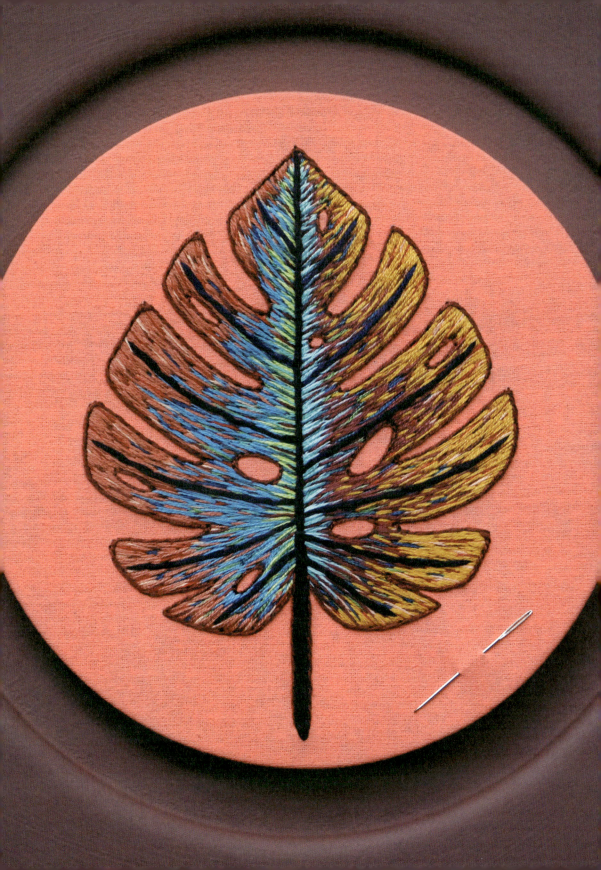

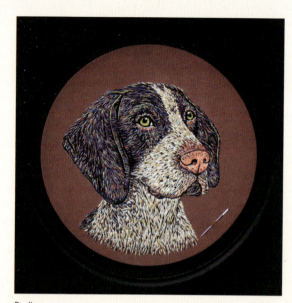

Berlin

¿Qué pasos recomiendas para iniciarte en el bordado?
Considero que lo primero para iniciarse en el mundo del bordado es conocer los materiales, aprender a utilizarlos y entender muy bien su función. Luego de eso, y según mi propia experiencia, siento que es muy valioso experimentar y explorar varias puntadas y técnicas para poder así encontrar lo que realmente te apasiona. A veces puede ser un proceso largo, lleno de errores y fracasos, pero les puedo asegurar que una vez encuentran esa conexión con algún medio, herramienta o técnica, todo empieza a fluir. En cuanto a la inspiración, mi consejo es que la busquen en sus propias experiencias, en lo que los rodea, en lo que les despierte curiosidad. Hoy en día es muy fácil caer en la copia, pero una forma de evitarla y ser original es buscar la inspiración en ti mismo. También recomiendo que traten de no compararse con nadie. Está bien tener referentes y admirar a personas que han tenido éxito haciendo lo que aman, pero hay que entender que todos recorremos nuestros caminos de manera diferente, a ritmos distintos, con recursos y oportunidades diferentes. Así que no se desanimen si las cosas no salen bien en el primer intento. Y mi última recomendación es que siempre sean fieles a su estilo y a lo que les gusta hacer, por más de que no sea lo tradicional o lo que la gente está acostumbrada a ver. De hecho pienso que entre más diferente o raro sea algo, será más valioso y digno de admirar.

What steps do you recommend to start embroidering?
I think the first thing to do when starting out in the world of embroidery is to get to know the materials, learn how to use them and understand how they work. After that, and from my own experience, I think it is valuable to experiment and explore different stitches and techniques to find what you're really passionate about. Sometimes it can be a long process, full of mistakes and failures, but I can assure you that once you find your connection with a medium, tool or technique, everything will start to flow. As for inspiration, my advice is to look for it in your own experiences, in what surrounds you, in what sparks your curiosity. It's very easy to copy these days, but one way to avoid that and be original is to look within yourself for inspiration. I also recommend that you try not to compare yourself to anyone else. It's good to have references and to admire people who have succeeded in doing what they love, but you have to understand that we all travel our paths differently, at different speeds, with different resources and opportunities. So don't be discouraged if it doesn't work out the first time. And my final recommendation is to always stay true to your style and what you like to do, even if it's not traditional or what people are used to seeing. In fact, I think the more different or unusual something is, the more valuable and admirable it is.

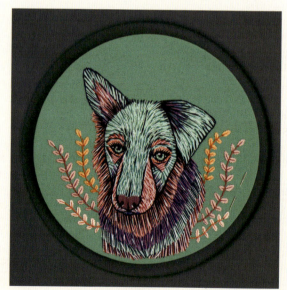

Lupe

Tigre >>

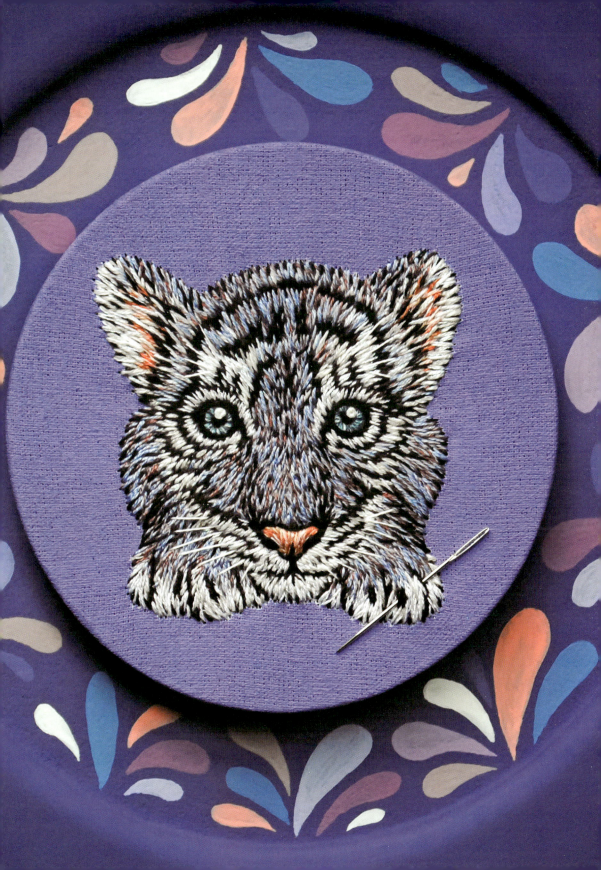

Casita

How do you develop your work, what tips do you take into account?

For me it all starts with an idea and being able to visualise my next creation. Then I design the image and build the composition digitally, using design programs such as Photoshop and Illustrator. Once the design is finished, I prepare the background colour I want the piece to have and paint the canvas I'm going to use (I usually use cotton canvas). I print the design and transfer it onto the painted fabric, usually using coloured pencils to complete the design on the canvas itself. Then I choose the colours of the thread I will use for the project – although I must confess that I sometimes prefer not to be tied to a palette and choose each shade spontaneously, almost at random. Finally, I prepare my workspace and materials and start embroidering. As for the stitches and techniques I use for each piece, I always make these decisions as I work, because I like the process to be a bit more spontaneous.

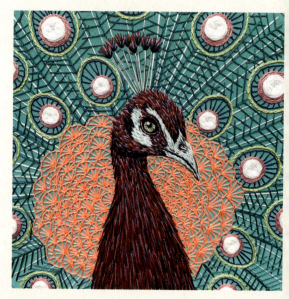

Peacock

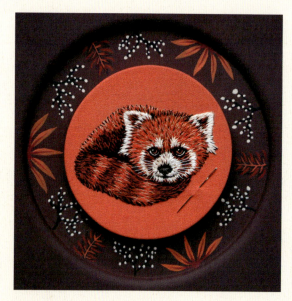

Panda rojo

¿Cómo desarrollas tus trabajos, que tips tienes en cuenta?

Para mí todo empieza con una idea y con poder visualizar en la mente mi próxima creación. Luego diseño la imagen y cuadro la composición en digital, con programas de diseño como Photoshop e Illustrator. Una vez listo el diseño, preparo el color de fondo que quiero que tenga la pieza y pinto la tela que voy a utilizar (generalmente uso lienzo de algodón). Imprimo y transfiero la imagen a la tela ya pintada, y la mayoría de veces utilizo lápices de color para completar el diseño directamente sobre el lienzo. Después escojo los colores en el hilo que utilizaré en mi proyecto, aunque confieso que a veces me gusta no cerrarme tanto a una paleta de color y elegir cada tono de manera espontánea y casi al azar. Preparo mi espacio de trabajo y mis materiales, y empiezo a bordar. Y en cuanto a las puntadas o técnicas que voy a utilizar para cada trabajo, siempre voy tomando esas decisiones a medida que voy desarrollando la pieza, ya que me gusta que también sea un proceso muy espontáneo.

Manchas >>

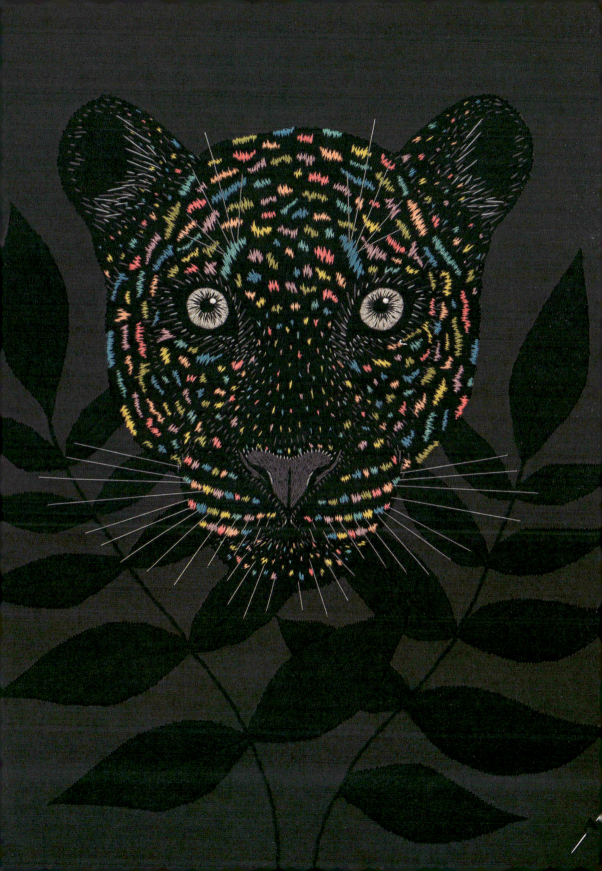

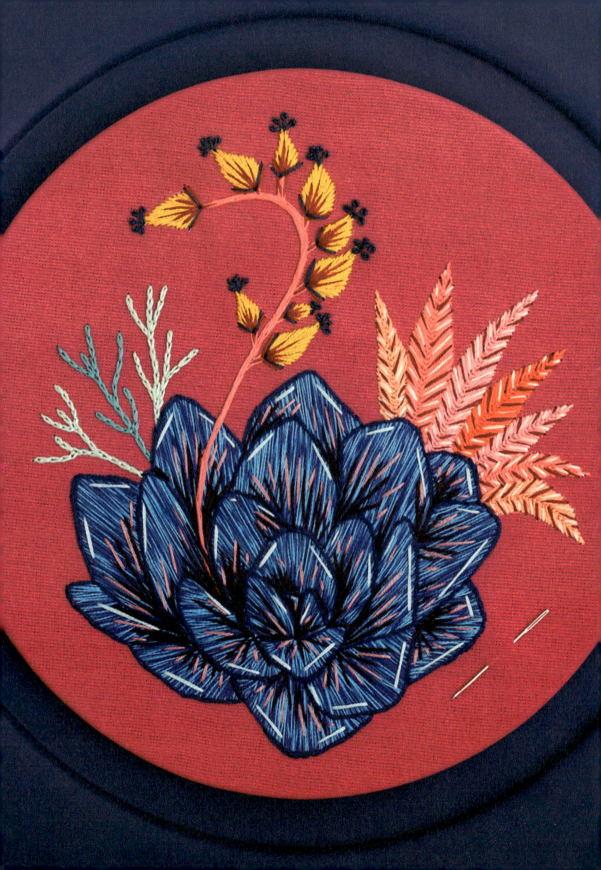

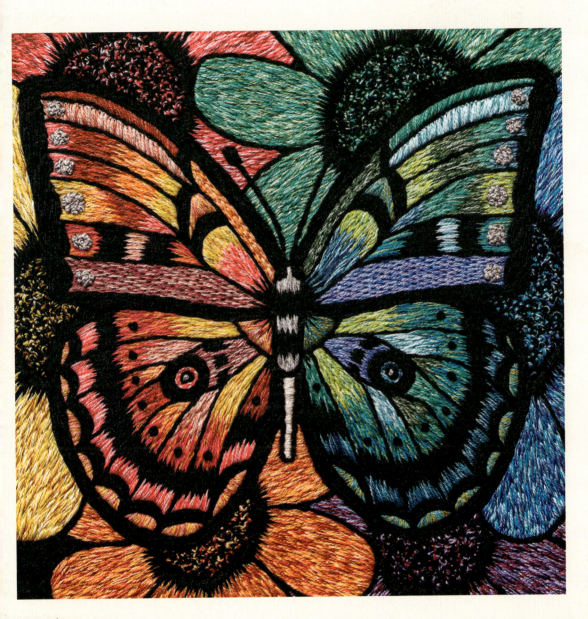

Talismán

<< Suculenta

Where do you get inspiration from?

Inspiration for me is a flash of energy. It can come from anywhere, from anything. Walking through a hardware store, seeing interesting colors out of place, touching chunky wool, nostalgic moments, or a beautiful movie can spark inspiration. I've never been able to categorize what inspires me, but as soon as it hits, it sends me into a flood of ideas.

What has embroidery given you personally?

Embroidery is my passion and vocation. When I am sewing, I feel calm, and I am able to gently filter my thoughts.

It also connects me to a worldwide community that shares a love of yarn. I have had the privilege of traveling and meeting people of all cultures and ages, with the ability to bond deeply through shared experiences and passions.

If I investigate further, embroidery has given meaning to my purposes, giving me a place in the world. I often read about the history of embroidery throughout the ages and cultures.

> *"To me, embroidery is a connection to an ancient past, the way I can keep myself feeling present while creating the means to build my future"*

Danielle Clough

www.danielleclough.com
Instagram: @fiance_knowles

"PARA MÍ, EL BORDADO ES UNA CONEXIÓN CON UN PASADO ANTIGUO, LA FORMA EN QUE PUEDO SENTIRME PRESENTE MIENTRAS CREO LOS MEDIOS PARA CONSTRUIR MI FUTURO"

¿Dónde encuentras la inspiración?

La inspiración para mí es un destello de energía. Puede venir de cualquier lugar, de cualquier cosa. Caminar por una ferretería, ver colores interesantes fuera de lugar, tocar una lana gruesa, momentos nostálgicos o una hermosa película pueden encender la inspiración. Nunca he sido capaz de clasificar lo que me inspira, pero tan pronto como llega, genera en mí un torrente de ideas.

¿Qué te aporta personalmente el bordado?

El bordado es mi pasión y vocación. Cuando estoy cosiendo, me siento tranquila, y soy capaz de filtrar suavemente mis pensamientos.

También me conecta con una comunidad mundial que comparte el amor por el hilo. He tenido el privilegio de viajar y conocer personas de todas las culturas y edades, con la capacidad de vincularme profundamente a través de experiencias y pasiones compartidas.

Si indago aún más, el bordado ha dado sentido a mis propósitos, dándome un lugar en el mundo. A menudo leo sobre la historia del bordado a lo largo de las épocas y de las culturas.

Stitches in bloom >>

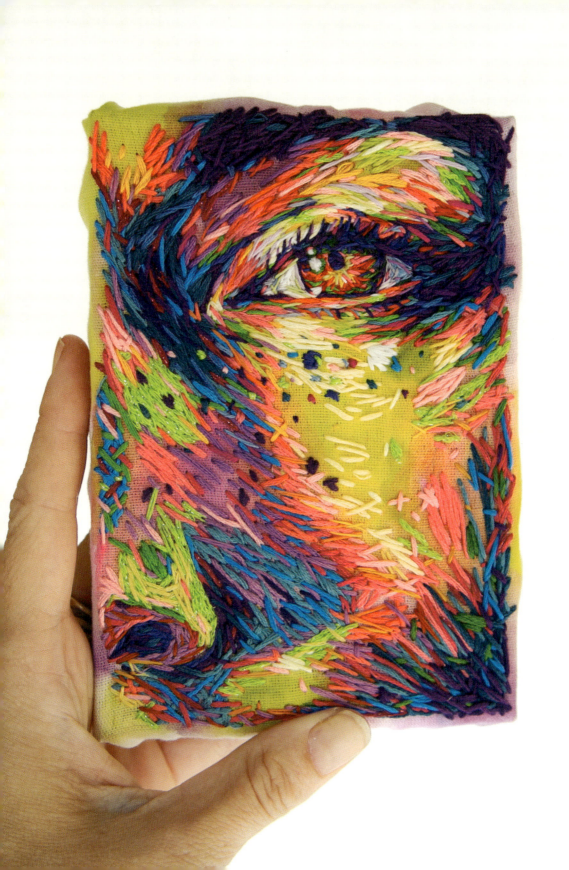

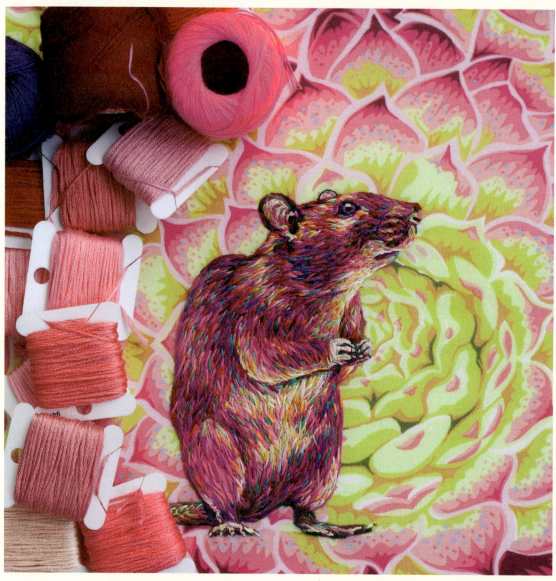

Rave rat

Through the eyes of a needle: Yang >>

What steps do you recommend to start embroidering?
I recommend starting simple! Get the basic goods (needles of a few different sizes, thread, simple cotton and a hoop) and do a running stitch. Then do another and another one. Before you know it you'll be ready to watch a video or go to a workshop. Don't be shy to ask questions. The community is so kind and information is everywhere. In time you will find a style of stitching that you enjoy. Lean into it. You make the rules.

Another piece of advice I'd give, is to try not compare yourself to others, and remember that you can't have a second day without having a first.

¿Qué pasos recomiendas para iniciarte en el bordado?
¡Recomiendo comenzar de manera sencilla! Consigue lo básico (agujas de varios tamaños, hilo, algodón simple y un bastidor) y haz un punto corrido. Luego haz otro y otro, antes de que te des cuenta, estarás lista para ver un video o ir a un taller. No seas tímida para hacer preguntas, la comunidad es muy amable y la información está en todas partes. Con el tiempo encontrarás tu propio estilo, apóyate en eso, tu puedes crear tus propias reglas.
Otro consejo que daría, es que no te compares con los demás y recuerda que no puedes tener un segundo día sin tener un primero.

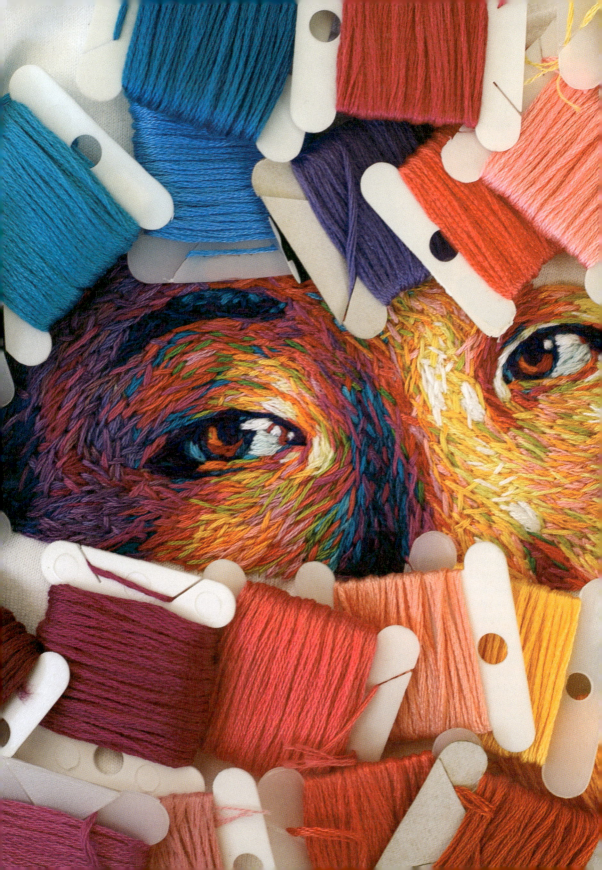

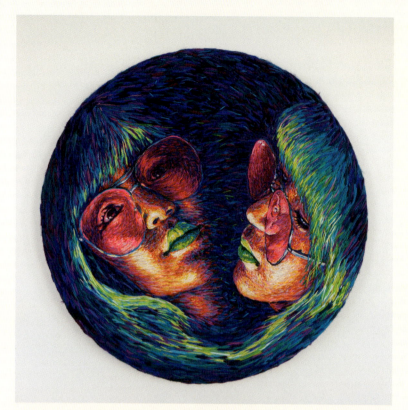

Two Gin

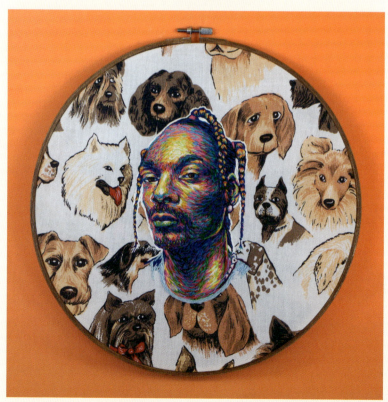

Hoop Dogg

Sucker flat

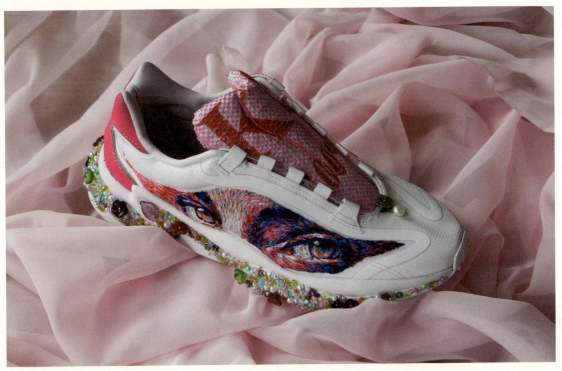

Concept shoe x Adidas

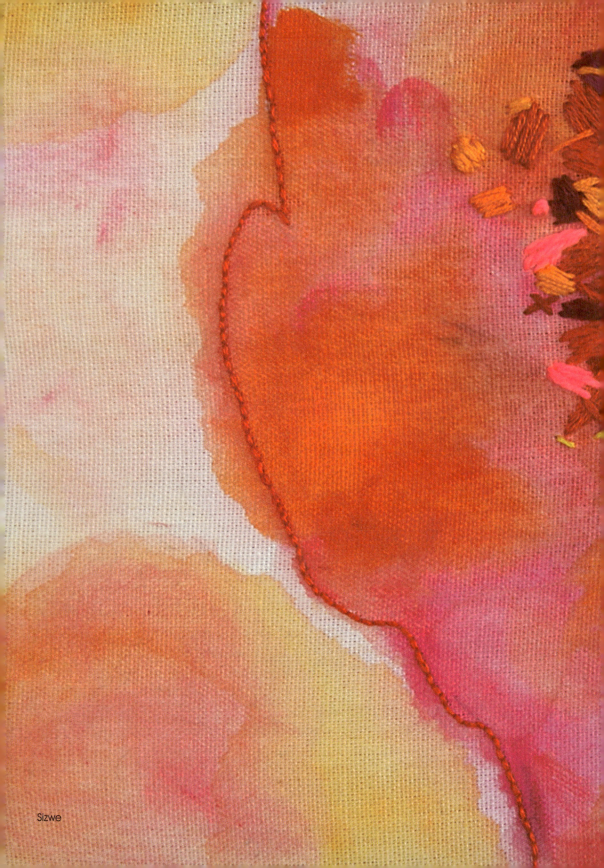
Sizwe

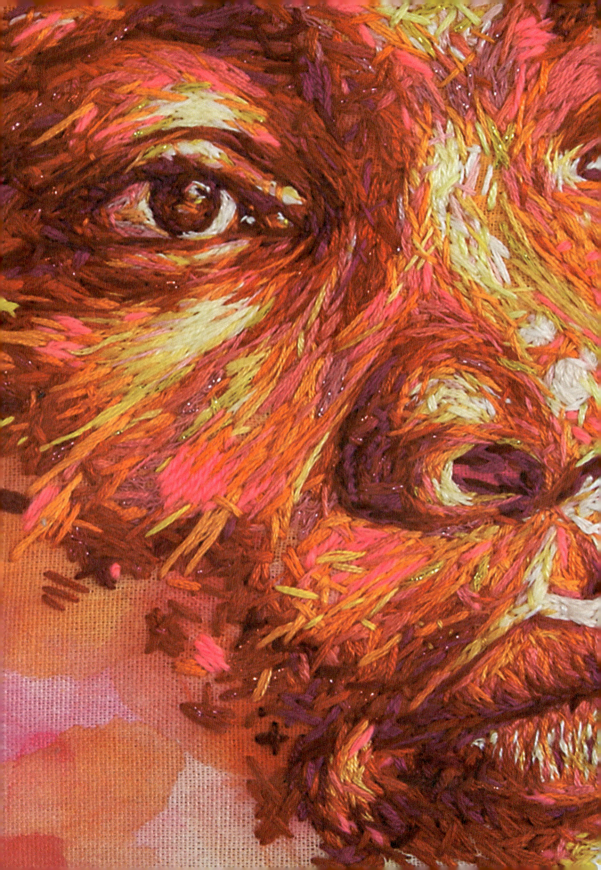

Danielle Clough

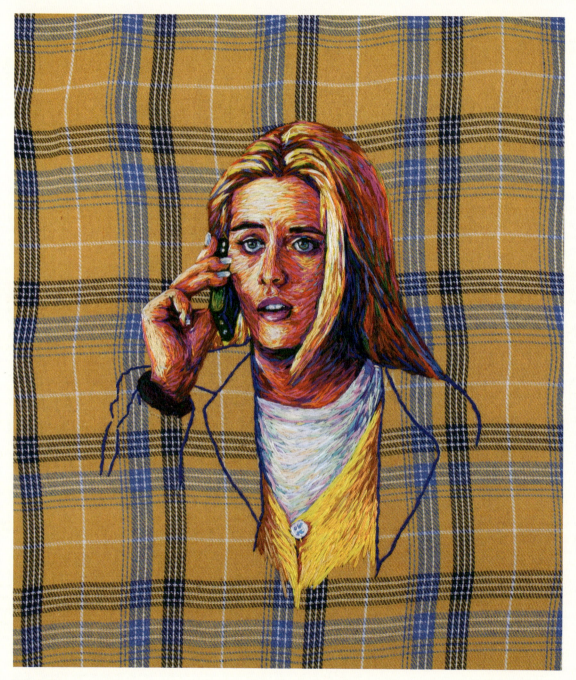

Ugh, As if!

What a racket >>

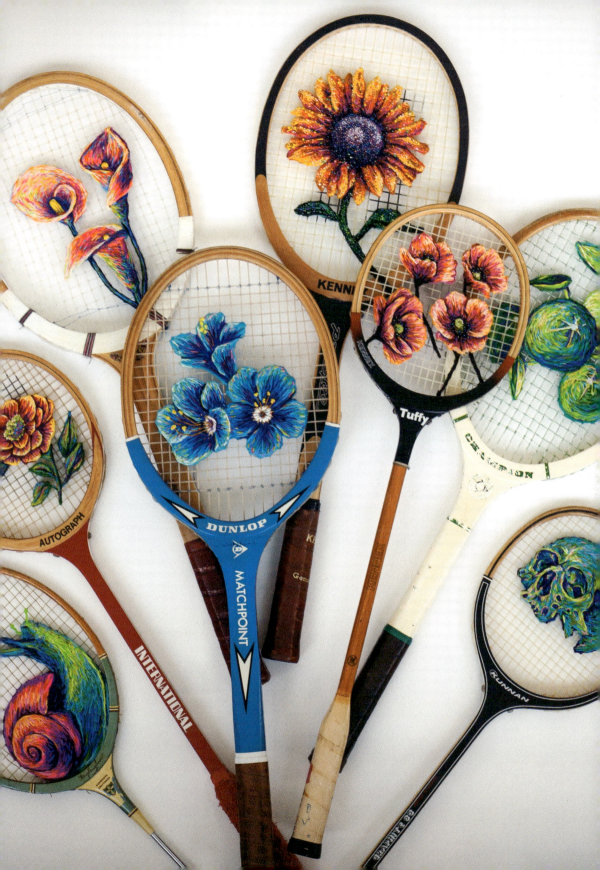

Where do you get inspiration from?
I seek inspiration in everyday life by observing women in different situations. I try to represent them in a poetic and melancholic way.

What has embroidery given you personally?
Before becoming my work, embroidery was my cure for the loneliness and sadness I felt after the birth of my daughter.

What steps do you recommend to start embroidering?
First understand that embroidery doesn't have to be perfect. Have a basic kit with threads, needles and fabric. Seek help either through private lessons or online. Being together embroidering is so much fun!

To create the hair in your works, what other materials do you use besides the thread?
I use a mix of wool and felt.

"Embroidery can be connection and freedom"

Giselle Quinto

www.gisellequinto.com
Instagram:@gisellequinto

"EL BORDADO PUEDE SER CONEXIÓN Y LIBERTAD"

¿Dónde encuentras la inspiración?
Busco inspiración en la vida cotidiana, observando a las mujeres en diferentes situaciones. Intento representarlas de una manera poética y melancólica.

¿Qué te aporta personalmente el bordado?
Antes de convertirse en mi trabajo, el bordado fue mi cura para la soledad y la tristeza que sentía tras el nacimiento de mi hija.

¿Qué pasos recomiendas para iniciarte en el bordado?
Primero comprender que el bordado no tiene que ser perfecto. Ten un kit básico con hilos, agujas y tela. Busca ayuda ya sea a través de clases privadas o en línea. ¡Estar junto a otras bordadoras, es muy divertido!

Para crear el cabello en tus obras, ¿qué otros materiales utilizas además del hilo?
Uso una mezcla de lana y fieltro.

Agnes >>

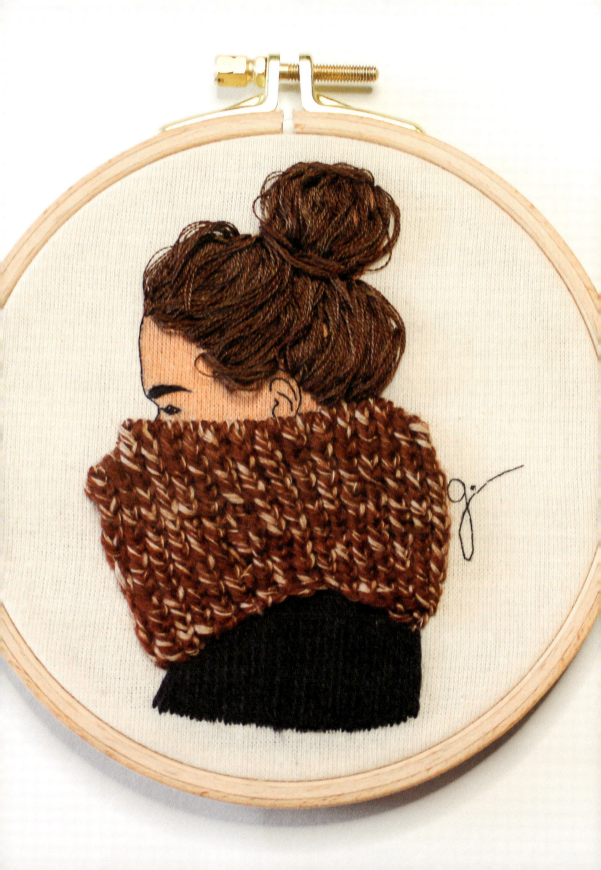

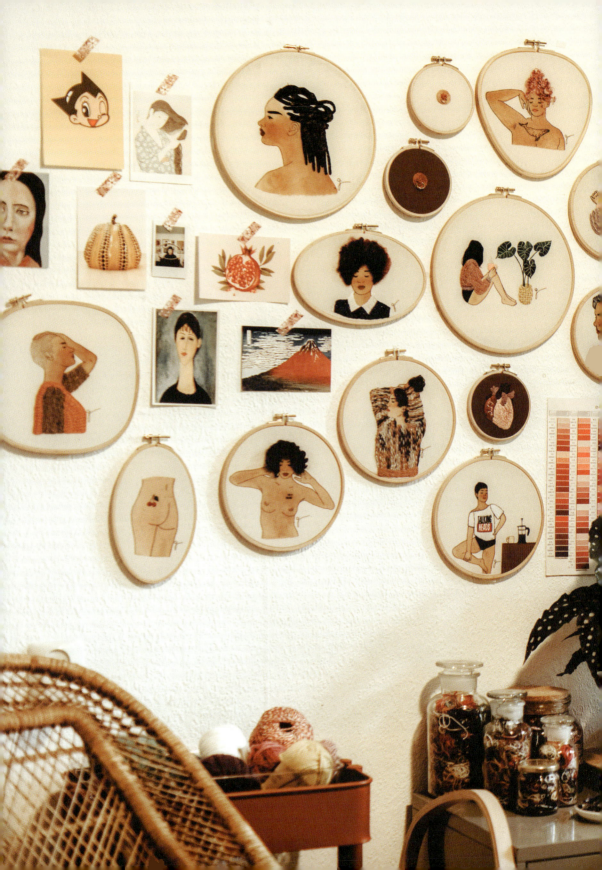

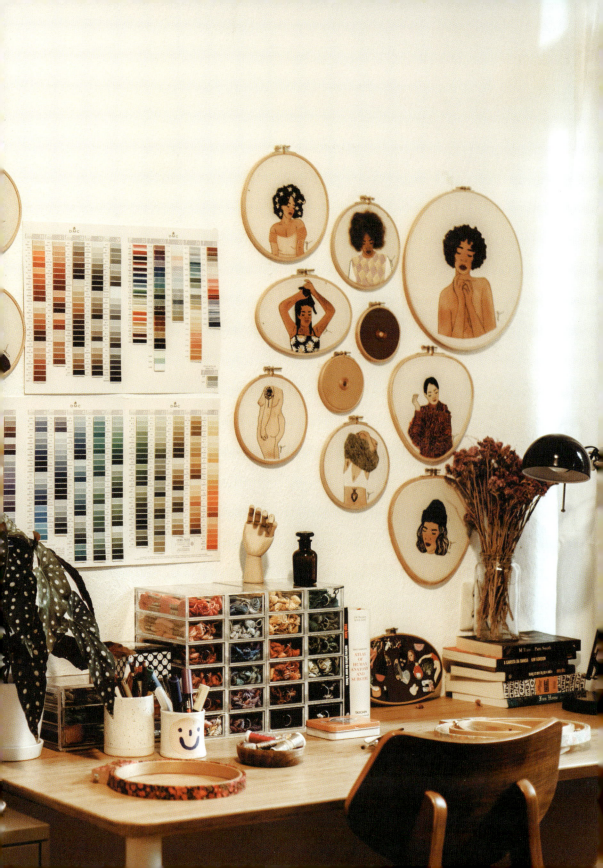

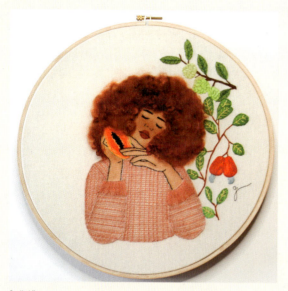
Solidão

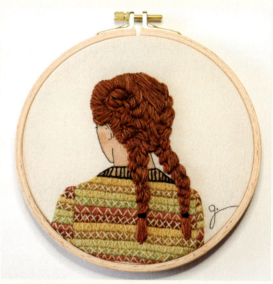
Cassiana

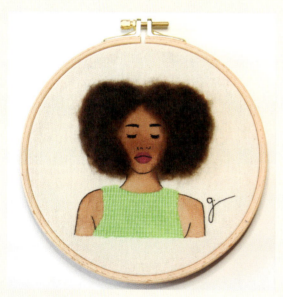
Clara

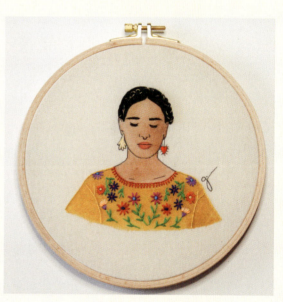
Fernanda

How do you develop your work, what tips do you take into account?

My work is built through a lot of study of drawing and embroidery stitches.
Embroidery texture is very important to me. So, I research a lot of different materials from traditional embroidery threads in order to find new results for my work.

¿Cómo desarrollas tus trabajos, que tips tienes en cuenta?

Mi trabajo se construye a través de mucho estudio de puntadas de dibujo y bordado.
La textura del bordado es muy importante para mí. Entonces, investigo muchos materiales diferentes hilos para bordar y encontrar nuevos resultados para mi trabajo.

Luiza >>

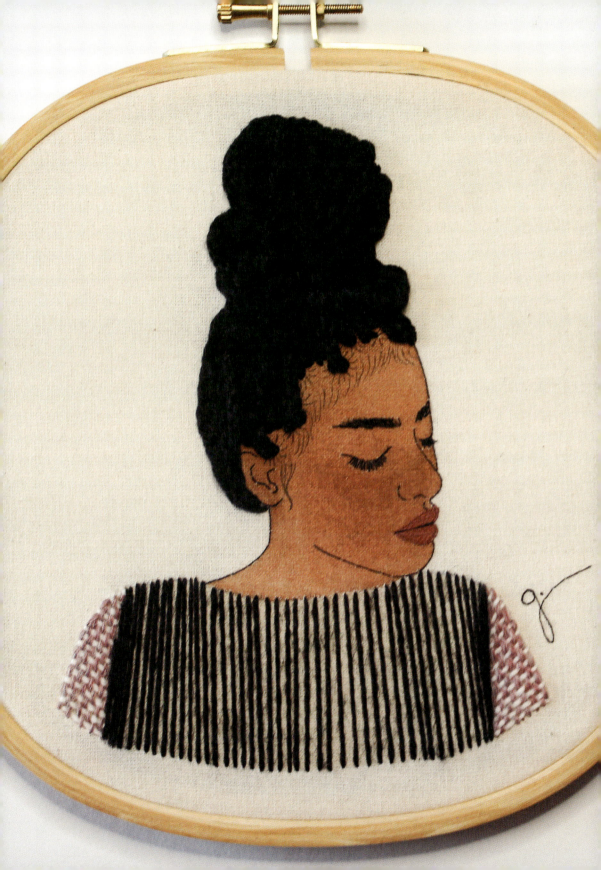

Giselle Quinto

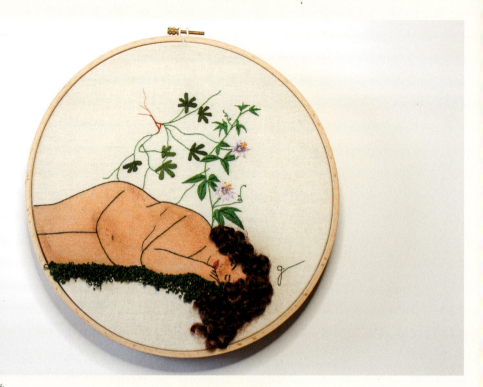

A Flor de maracujá

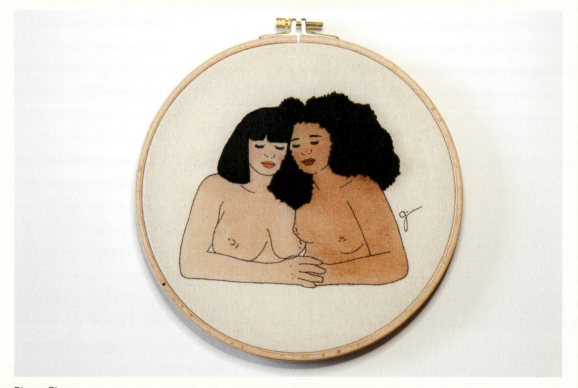

Dina e Ciça

pages 36-37 Um Sonho de Van Gogh

Deisa >>

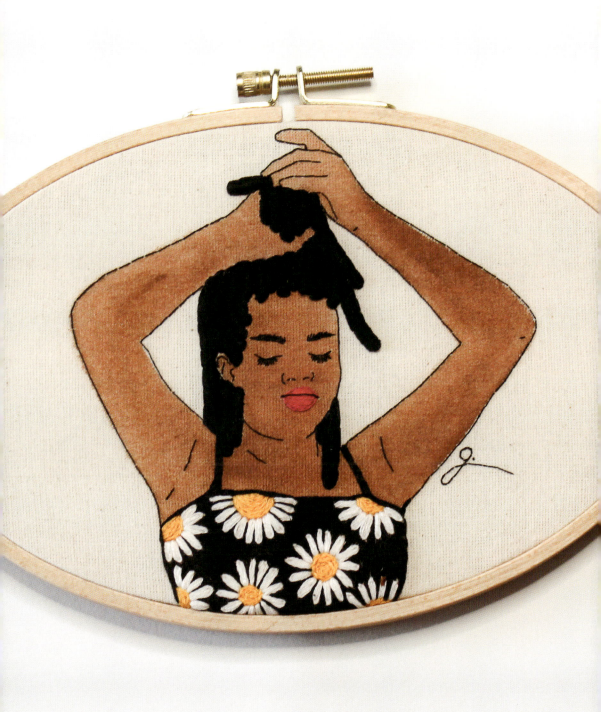

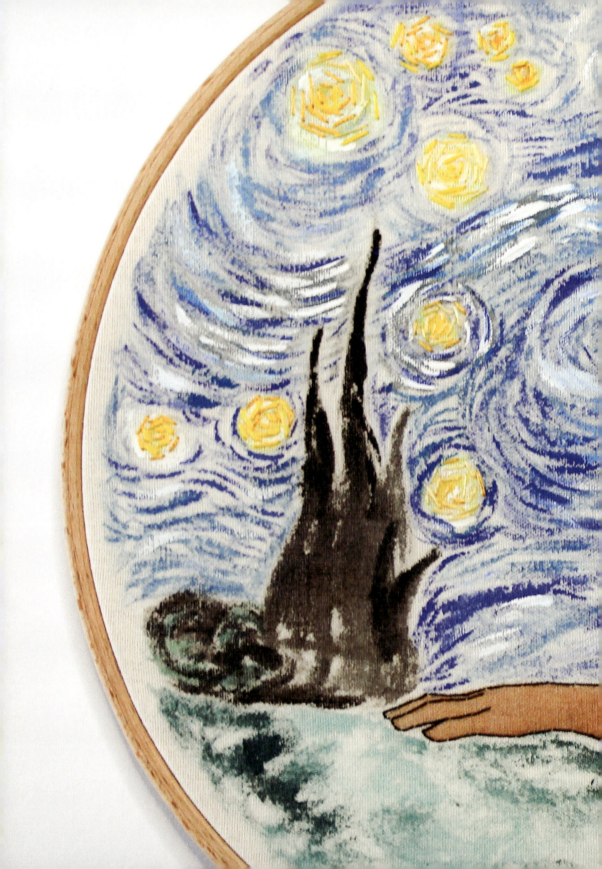

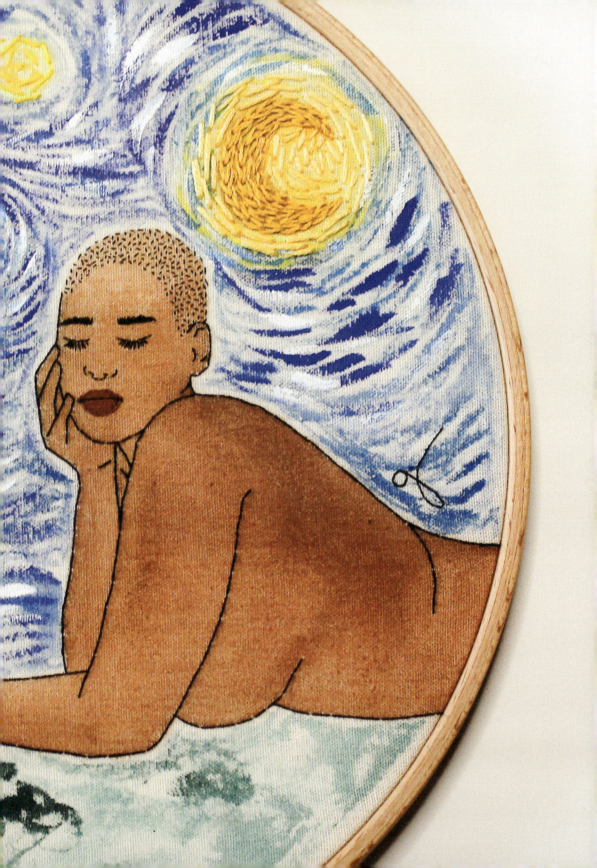

Where do you get inspiration from?
I get most of my inspiration from nature, folklore and seasonal traditions. I love being outdoors; exploring and foraging, and I enjoy learning about the plants I encounter. These plants usually get incorporated into my designs in someway, if not as the subject but their colours.

What has embroidery given you personally?
I have a busy life; I share my week working part-time and looking after my 3-year-old son the other 4 days so embroidery is something that is just for me. It brings me so much joy to create something with my own hands and I love that I can share that feeling with others.

"Embroidery forces you to slow down and think about each stitch, it's mindful and a perfect way to take time for yourself - that's pretty precious in a busy world like ours!"

Kate Beardmore

www.etsy.com/uk/shop/tuskandtwine
Instagram:@tuskandtwine

"EL BORDADO TE OBLIGA A REDUCIR LA VELOCIDAD Y PENSAR EN CADA PUNTADA, COJES CONSCIENCIA DE UNA MANERA PERFECTA PARA TOMARTE TIEMPO PARA TI MISMA, ¡ESO ES MUY VALIOSO EN UN MUNDO TAN AJETREADO COMO EL NUESTRO!"

¿Dónde encuentras la inspiración?
La mayor parte de mi inspiración proviene de la naturaleza, el folclore y las tradiciones estacionales. Me encanta estar al aire libre; explorar y buscar alimento, y disfruto aprendiendo sobre las plantas que encuentro. Estas plantas generalmente se incorporan a mis diseños de alguna manera, por el tema o sino por sus colores.

¿Qué te aporta personalmente el bordado?
Tengo una vida ocupada; Comparto mi semana trabajando, conciliando y cuidando a mi hijo de 3 años, por lo que el bordado es algo solo para mí. Me da mucha alegría crear algo con mis propias manos y me encanta poder compartir ese sentimiento con los demás.

Trilobite with Jurassic Fern >>

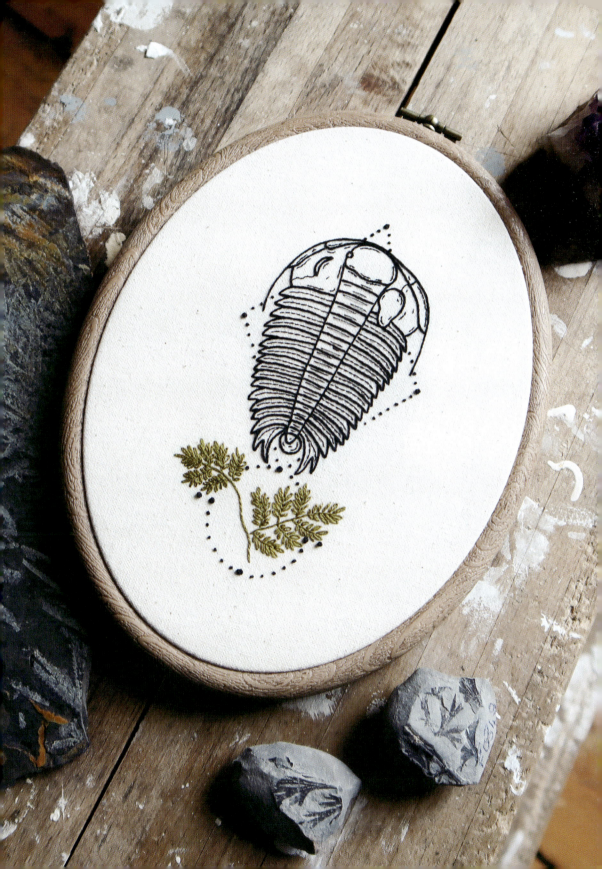

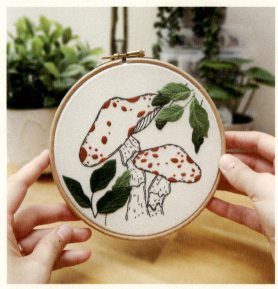

Woodland Mushroom

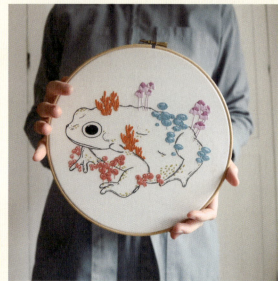

Toadstool

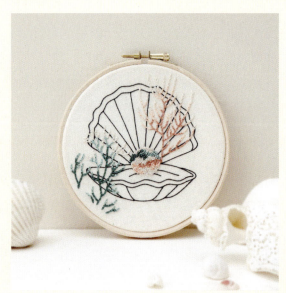

Sea Shell

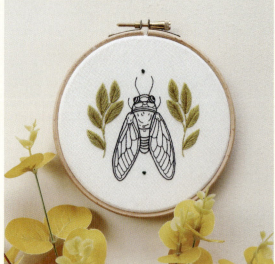

Cicada

Cauldron Plante >>

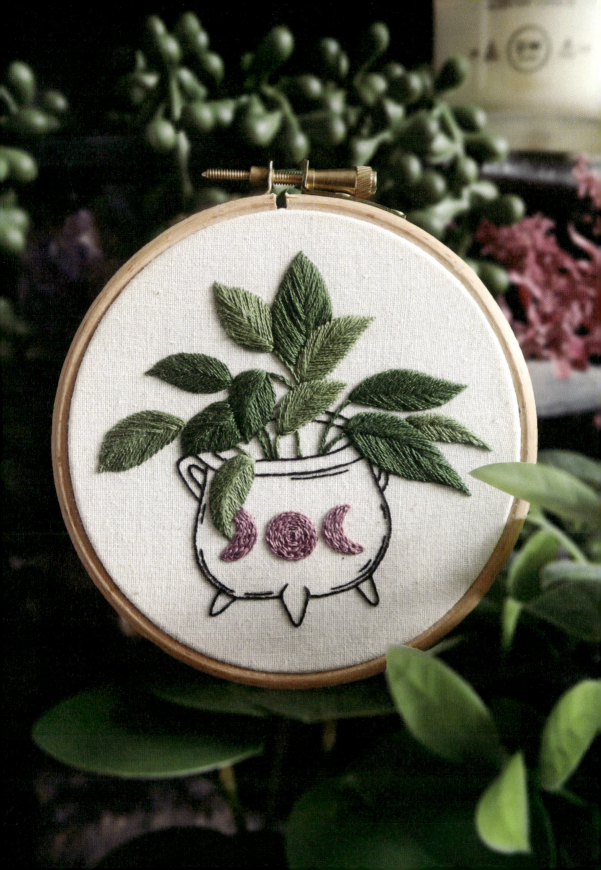

Kate Beardmore

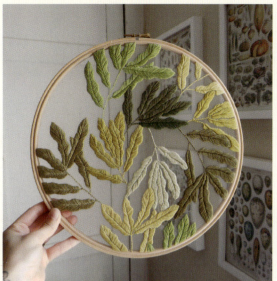

Embroidered Leaves on Tulle

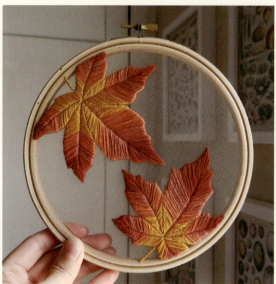

Autumn Maple on Tulle

What steps do you recommend to start embroidering?

One of the things I love about embroidery is that it is so beginner friendly. You can get all the basic materials you need from your local craft shop for around £15 - £20. DMC have a bunch of free embroidery patterns available on their website and many artists have PDF patterns available which walk you through step-by-step on how to embroider a design. IG, Pinterest and YouTube have loads of embroidery tips and tutorials available and once you have your materials, with a little practice, you can have a go at designing your own embroidery and if that is not your thing then there are thousands of patterns out there.

How do you develop your work, what tips do you take into account?

I usually start with a specific element, this could be a mushroom or an insect for example, and then I think of plants or decorative elements that would work well with my initial subject. I sketch this on my IPad and play around until I like the composition. I then transfer my design to Illustrator to clean it up and size it for print. I don't usually have a plan on how I'm going to embroider a piece or even have a planned out colour palette. I usually just start with a colour I like for the main element and work from there. I embroider quite intuitively and I often forget to take pattern notes when I get going!

¿Qué pasos recomiendas para iniciarte en el bordado?

Una de las cosas que me encantan del bordado es que es muy fácil iniciarse. Puedes obtener todos los materiales básicos que necesitas en su tienda de hilos local por unos 17€ - 22€. DMC tiene un montón de patrones de bordado gratuitos disponibles en su sitio web y muchos artistas tienen patrones en PDF disponibles que lo guían paso a paso sobre cómo bordar un diseño. IG, Pinterest o YouTube tienen muchos consejos de bordado y tutoriales disponibles y una vez que tengas tus materiales, con un poco de práctica, puedes intentar diseñar tus propios bordados y si eso no es lo tuyo, entonces hay miles de patrones por ahí.

¿Cómo desarrollas tus trabajos, que tips tienes en cuenta?

Suelo empezar con un elemento en concreto, puede ser una seta o un insecto por ejemplo, y luego pienso en plantas o elementos decorativos que irían bien con mi tema inicial. Dibujo esto en mi iPad y juego hasta que me gusta la composición. Luego transfiero mi diseño a Illustrator para limpiarlo y dimensionarlo para imprimirlo. Por lo general, no tengo un plan sobre cómo voy a bordar una pieza o incluso no tengo una paleta de colores planificada. Normalmente empiezo con un color que me gusta para el elemento principal y trabajo a partir de ahí. Bordo de manera bastante intuitiva y, a menudo, ¡me olvido de tomar notas de los patrones cuando me pongo en marcha!

Rainbow Mushroom >>

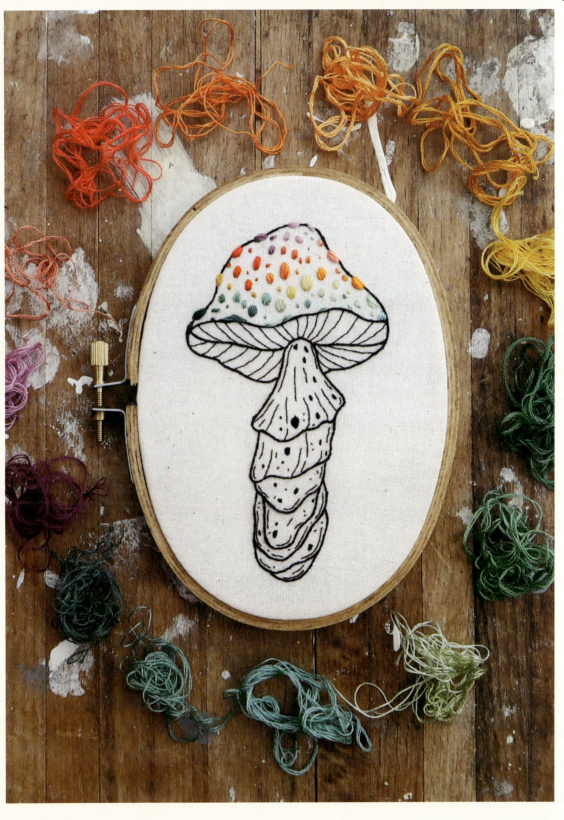

Where do you get inspiration from?
Most of my inspiration comes from nature, especially what I see around me here in Yorkshire. I run a lot and spend most of the time going through fields and woods where I get to see all of the wild animals and birds that I like to include in my embroideries.

What has embroidery given you personally?
Embroidery always brings me a sense of peace, even if I'm stressed about deadlines and other day to day worries being able to sit and stitch for a while is very meditative, it's hard to be stressed while embroidering.

"For me, embroidery is a way to capture the beauty I see around me"

Chloe Giordano

www.chloegiordano.com
Instagram:@chloegiordano_embroidery

"PARA MÍ, EL BORDADO
ES UNA FORMA
DE CAPTURAR LA BELLEZA
QUE VEO
A MI ALREDEDOR"

¿Dónde encuentras la inspiración?
La mayor parte de mi inspiración proviene de la naturaleza, especialmente de lo que veo a mi alrededor aquí en Yorkshire. Corro mucho y paso la mayor parte del tiempo en el campo y en el bosque, donde puedo ver todos los animales salvajes y pájaros que me gusta incluir en mis bordados.

¿Qué te aporta personalmente el bordado?
El bordado siempre me brinda una sensación de paz, incluso si estoy estresada por los plazos y otras preocupaciones del día a día, poder sentarme y coser por un tiempo es muy meditativo, es difícil estresarse mientras se borda.

Field Mouse >>

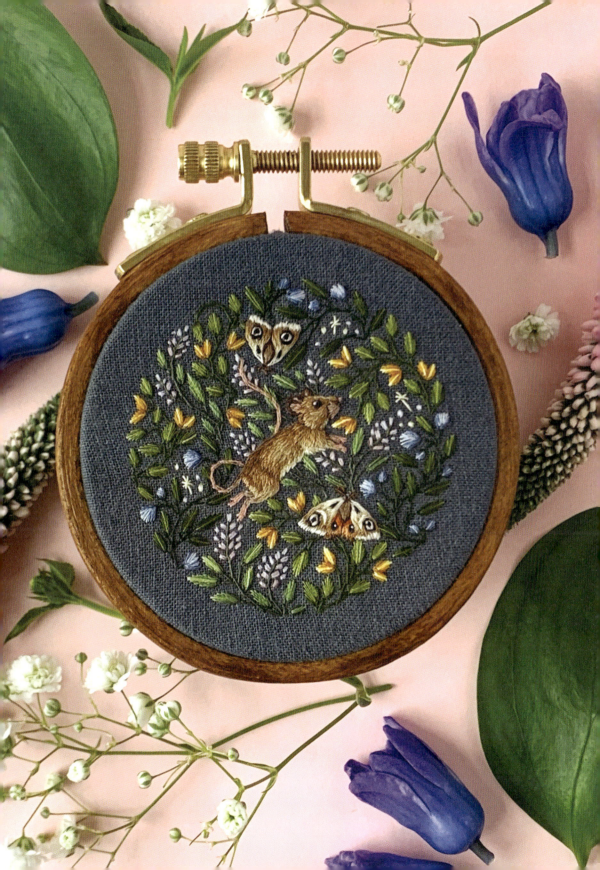

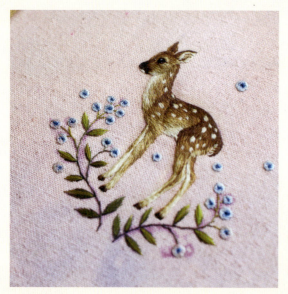

Forget Me Not

¿Qué pasos recomiendas para iniciarte en el bordado?
No vengo de un entorno artesanal, solo conseguí un poco de hilo y tela y comencé a probar cosas, y siempre recomiendo lo mismo a las personas que desean iniciarse en el bordado. Creo que los recién llegados siempre están preocupados por hacer las cosas mal, pero la única forma de aprender es cometer muchos errores, dejar que las cosas sean un desastre por un tiempo y descubrir qué funciona para ti.

¿Cómo desarrollas tus trabajos, que tips tienes en cuenta?
Como procedo del mundo de ilustración, confío mucho en mi cuaderno de bocetos. Hago muchos dibujos y pruebas antes de comenzar a diseñar el bordado final, también hago maquetas de colores en mi ipad para decidir qué colores funcionarán mejor. Cuando termino un bordado, siempre me gusta analizar lo que funcionó y lo que no, luego lo llevo de vuelta a mi cuaderno de bocetos y descubro cómo mejorar para la próxima vez.

What steps do you recommend to start embroidering?
I don't come from a craft background, I just got some thread and fabric and started trying things out, and I always recommend the same to people wanting to get started in embroidery. I think newcomers are always worried about getting things wrong, but the only way to learn is to make a lot of mistakes, let things be a mess for a while, and find out what works for you.

How do you develop your work, what tips do you take into account?
As I come from an illustration background I rely a lot on my sketchbook. I do a lot of drawings and studies from reference before I begin designing the final embroidery, I also make colour mock ups on my ipad to decide what colours will work together. When I finish an embroidery I always like to analyse what worked and what didn't, then take that back to my sketchbook and work out how to improve next time.

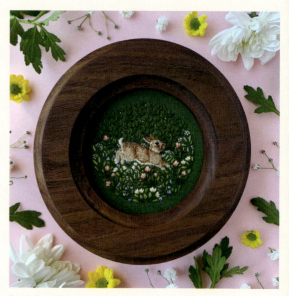

Rabbit on Green

Lunar Rabbit in process >>

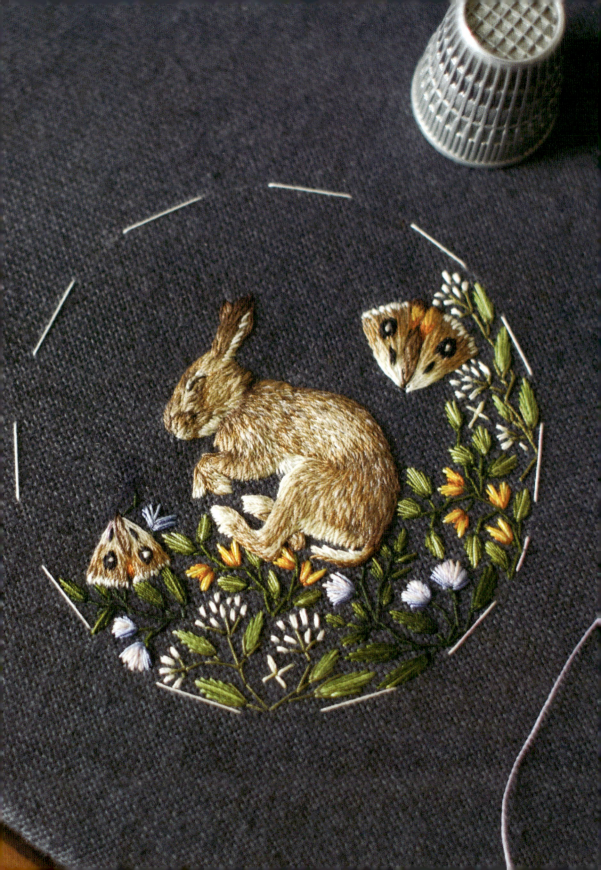

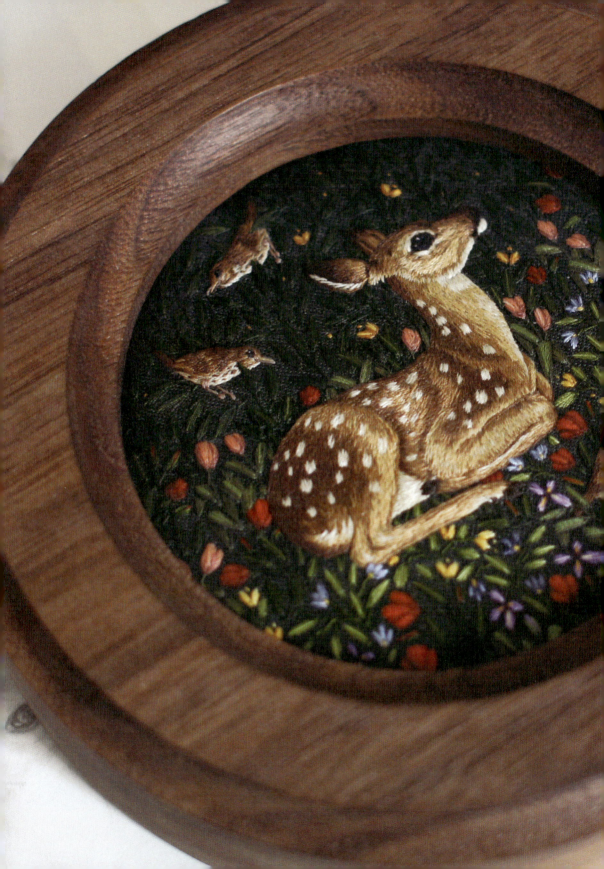

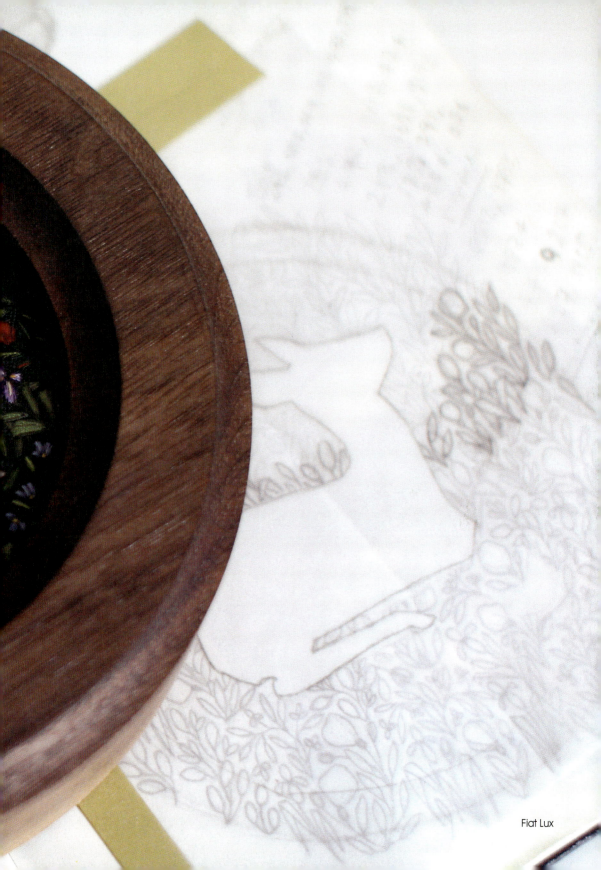

Fiat Lux

Chloe Giordano

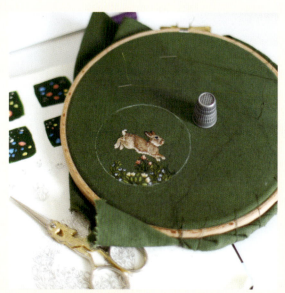

Rabbit on Green in process

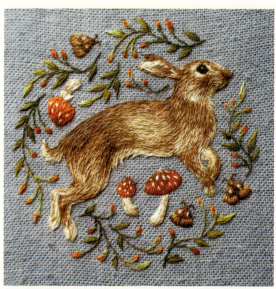

Jumping rabbit

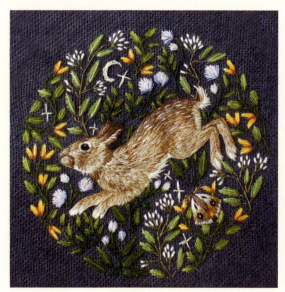

Lunar Rabbit

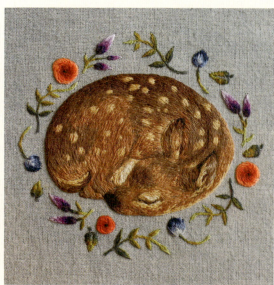

Sleeping fawn

You Are the Call, I Am the Answer >>

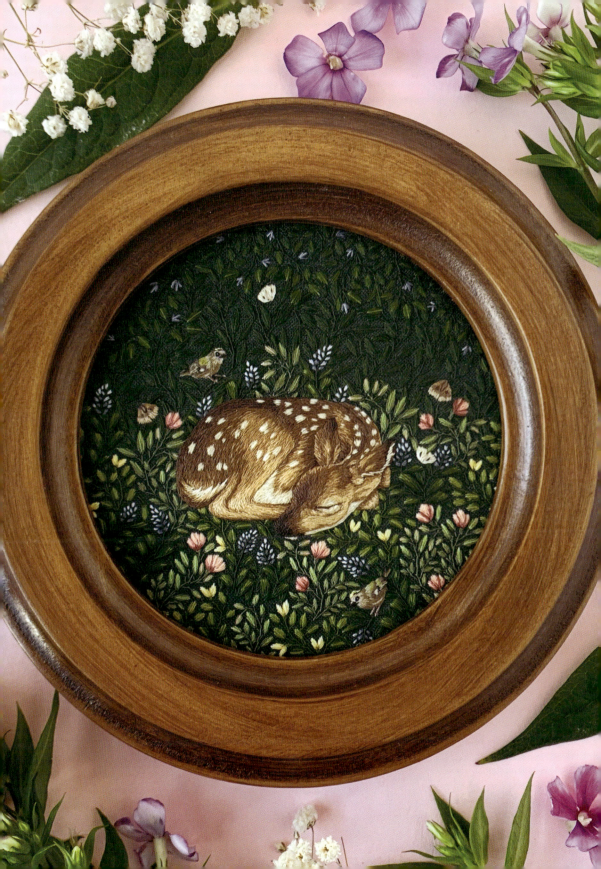

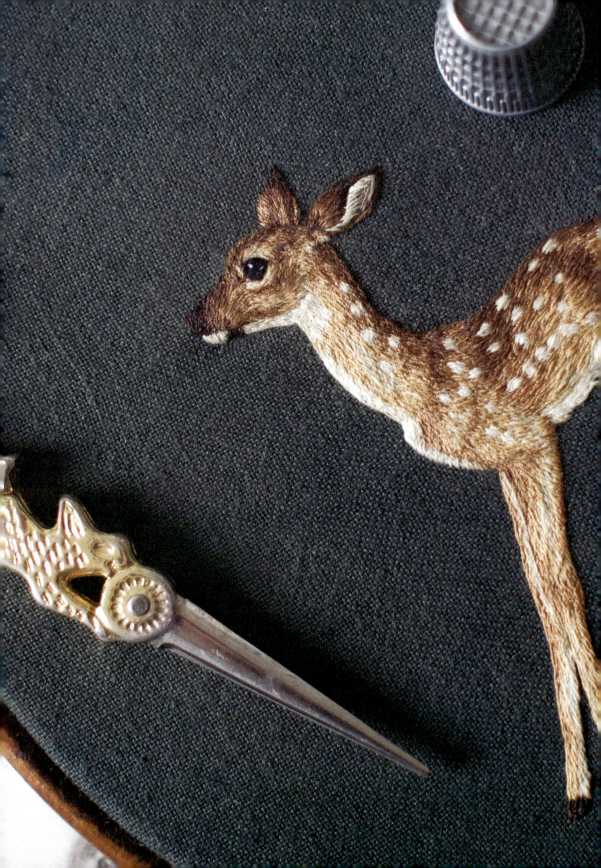

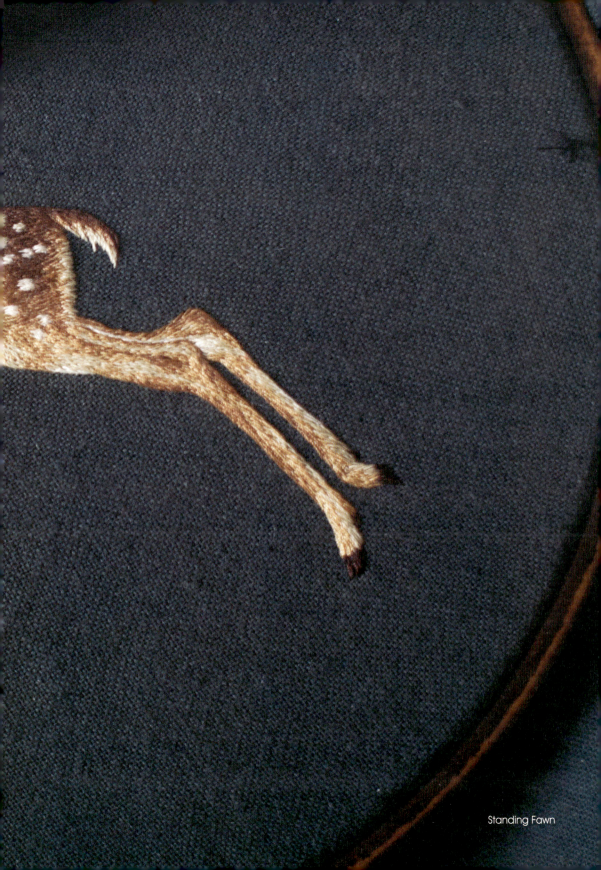
Standing Fawn

Where do you get inspiration from?
I still remember those afternoons when I was ten or eleven years old and I was leafing through my mother's crafts magazines. In those pages, everything seemed possible: I felt that with my hands I could create and achieve anything. And I still feel it. Magazines, especially the oldest ones, fill me with creative force.

What has embroidery given you personally?
Moments of calm and reflection. Every time I sit down to embroider I charge with energy, like after a good chat with a friend.

What steps do you recommend to start embroidering?
Choose two or three basic stitches and try them with different threads, thick or thin, many colors or just one, on different fabrics, embroider with or without embroidery hoop. The idea is to discover the way of embroidering that makes you feel more comfortable.

"Say everything with stitches"

Karen Barbé

www.karenbarbe.com
Instagram:@karenbarbe

"DECIRLO TODO CON PUNTADAS"

¿Dónde encuentras la inspiración?
Aún recuerdo esas tardes de cuando tenía diez, once años y hojeaba las revistas de labores de mi madre. En esas páginas todo parecía posible: sentía que con mis manos podría crear y alcanzar cualquier cosa. Y lo sigo sintiendo. Las revistas, sobre todo las muy antiguas, me llenan de esa fuerza creativa.

¿Qué te aporta personalmente el bordado?
Momentos de calma y reflexión. Cada vez que me siento a bordar emerjo energizada, como después de una buena charla con una amiga.

¿Qué pasos recomiendas para iniciarte en el bordado?
Escoger dos o tres puntadas básicas y probarlas con distintos hilados, finos o gruesos, muchos colores o solo uno, sobre diferentes telas, bordar con o sin bastidor. La idea es descubrir la forma de bordar que te hace sentir más a gusto.

Afiche Demorándome >>

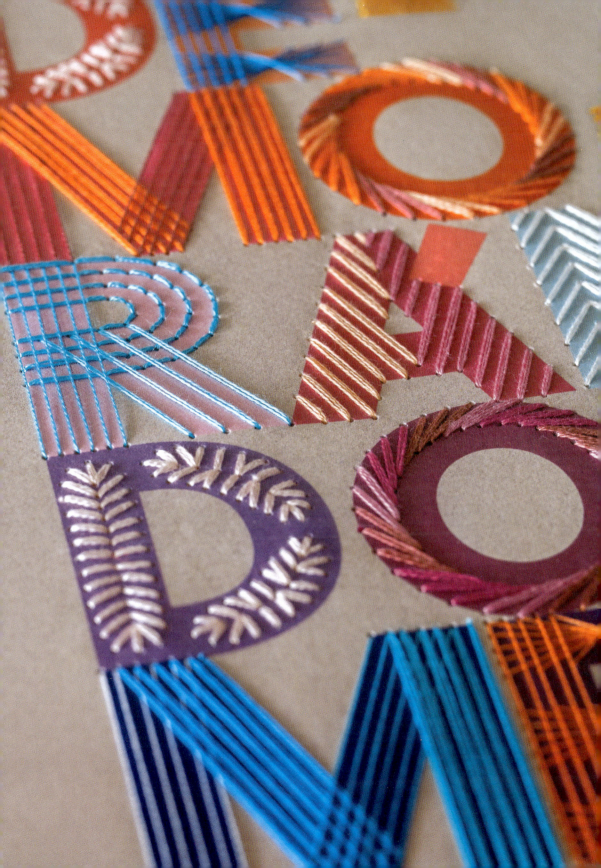

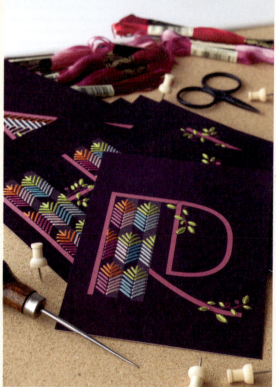

Postales HEAL + SANAR

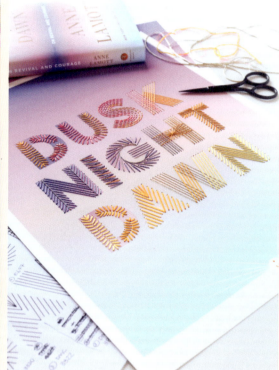

Afiche Dusk, Night, Dawn

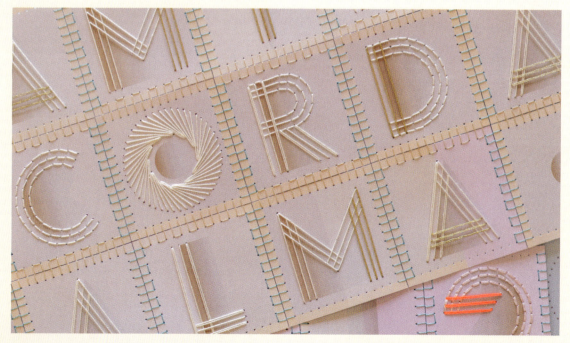

Tapiz de papel Embroidery is...

Exploraciones en papel >>

Exploraciones en cartón

Exploraciones en papel

How do you develop your work, what tips do you take into account?
Choosing colors for an embroidery is a project in itself. I never start embroidered without having a color plan. In my experience, having a good color palette is one of the aspects that most define a good piece of embroidery. I show everything in my book «Colour Confident Stitching».

¿Cómo desarrollas tus trabajos, que tips tienes en cuenta?
Elegir los colores para un bordado es un proyecto en sí mismo. Nunca comienzo a bordar sin tener un plan de color. En mi experiencia, tener una buena paleta de colores es uno de los aspectos que más definen una buena pieza de bordado. Lo enseño todo en mi libro «Diseña tus paletas de color para bordar» ("Colour Confident Stitching").

Where do you get inspiration from?
I am inspired by people and color. I love to people watch and scroll through Pinterest, old yearbooks and vintage photos from antique shops. I love an expressive face my imagination goes crazy creating world around old photos.

What has embroidery given you personally?
It brings me peace. It helps me calm down after a hard day and create something beautiful to me. The rhythmic movements relax me.

What steps do you recommend to start embroidering?
Just do it! Get an easy looking kit or pattern and watch some YouTube how to videos.

How do you develop your work, what tips do you take into account?
I usually start with an idea. I let the idea roll around in my mind for awhile and then I start to do research, I create mood boards and sketch a lot. When I have the final concept down I make a lot of mock ups until it feels right and then I start stitching.

"Embroidery means art, peace and beauty and it a connection through time that lasts forever"

Anastacia Postema

www.etsy.com/shop/OddAnaStitch
Instagram:@oddanastitch

"EL BORDADO SIGNIFICA ARTE, PAZ Y BELLEZA Y ES UNA CONEXIÓN A TRAVÉS DEL TIEMPO QUE DURA PARA SIEMPRE"

¿Dónde encuentras la inspiración?
Me suelo inspirar en la gente y el color. Me encanta observar a las personas y navegar por Pinterest, anuarios antiguos y fotos de tiendas de antigüedades. Me encanta una cara expresiva, mi imaginación se vuelve loca creando un mundo alrededor de fotos antiguas.

¿Qué te aporta personalmente el bordado?
Me trae paz, y me ayuda a calmarme después de un día duro y a crear algo hermoso para mí. Los movimientos rítmicos me relajan.

¿Qué pasos recomiendas para iniciarte en el bordado?
¡Hazlo! Compra un kit o patrón fácil de ver y mira algunos videos de YouTube.

¿Cómo desarrollas tus trabajos, que tips tienes en cuenta?
Suelo empezar con una idea. Dejo que la idea dé vueltas en mi mente por un tiempo y luego empiezo a investigar, creo mood boards de inspiración y hago muchos bocetos. Cuando tengo el concepto final, hago diferentes bocetos hasta que se siente bien y luego empiezo a coser.

Refuge >>

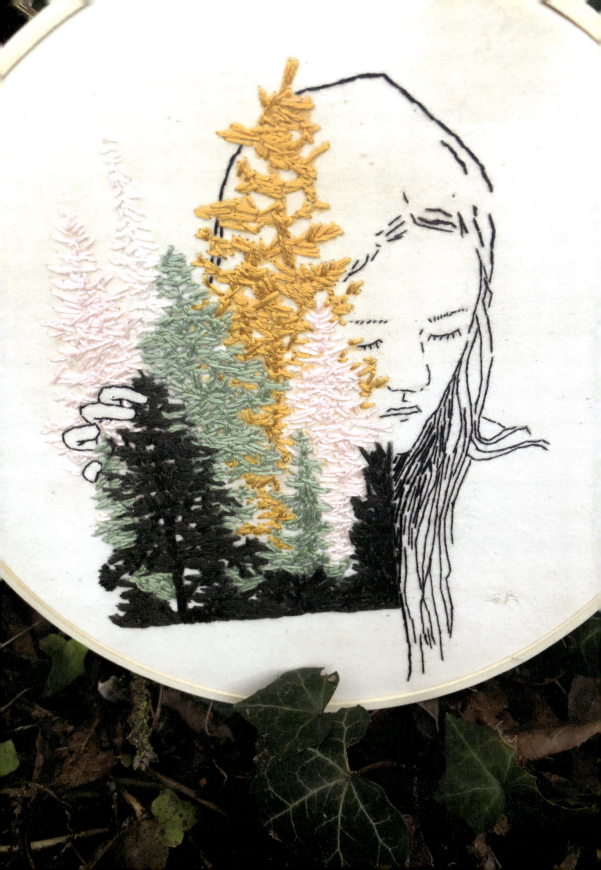

Anastacia Postema

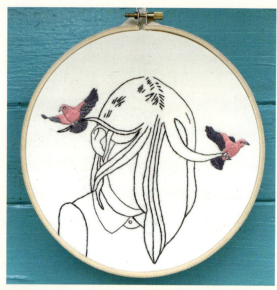

Introvert

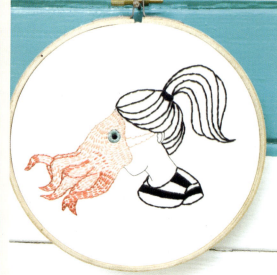

Squid Girl

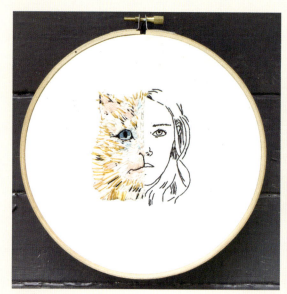

Half Cat

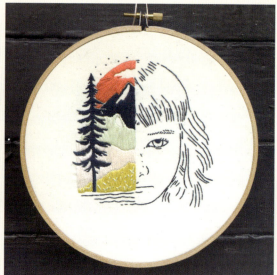

PNW

Angler Fish >>

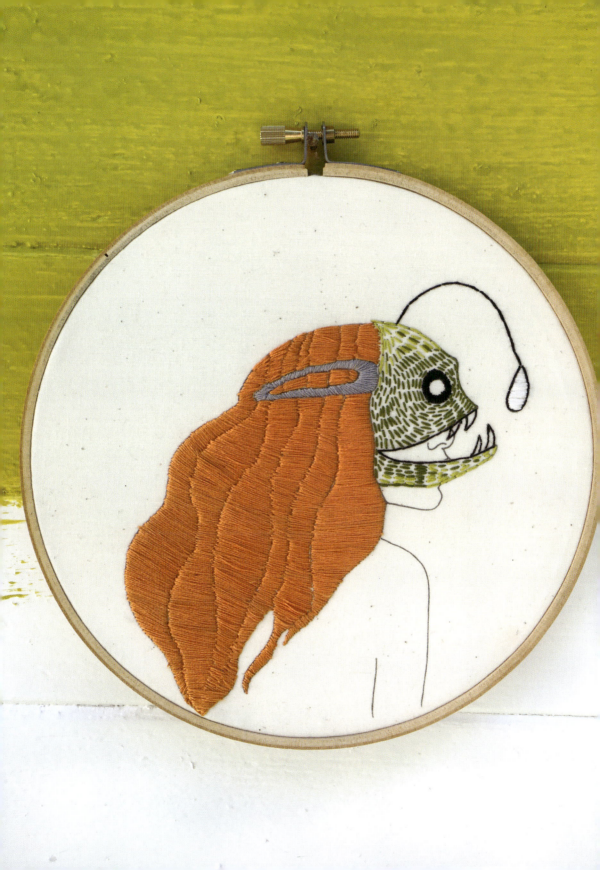

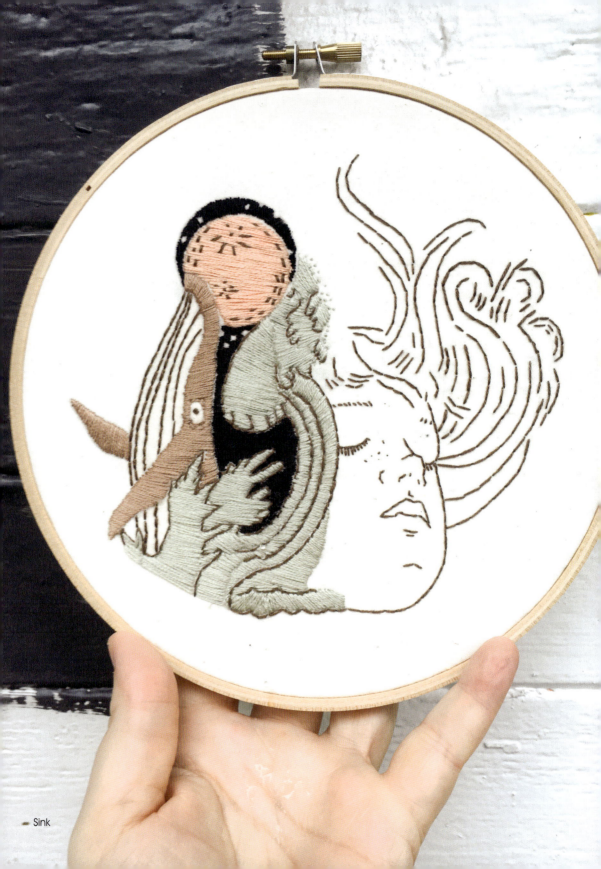

Sink

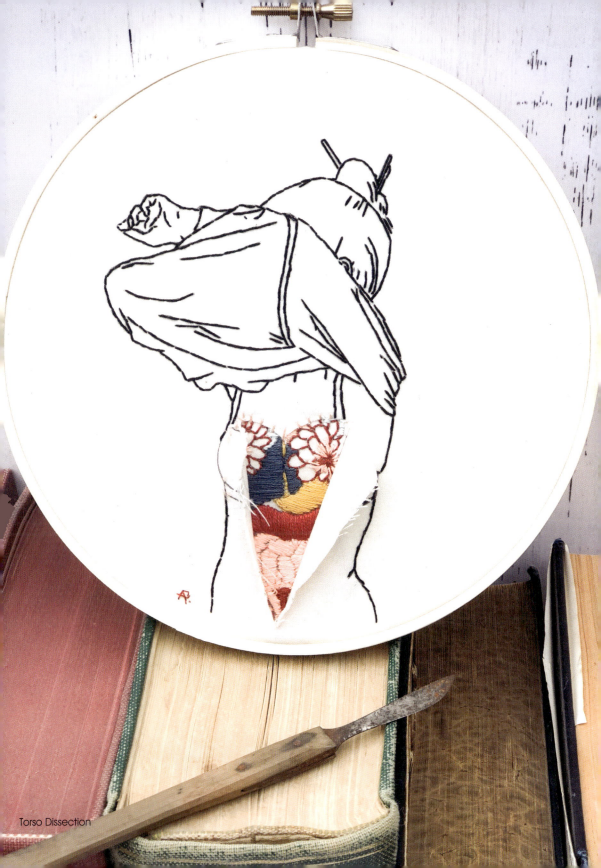

Torso Dissection

Anastacia Postema

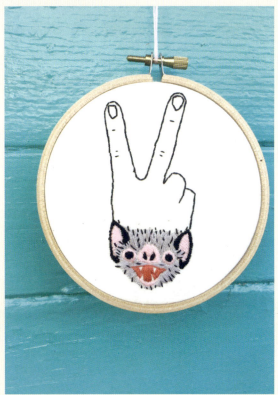

V is for Vampire Bat

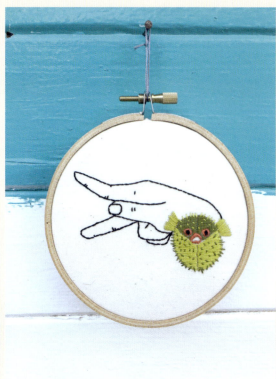

P is for Pufferfish

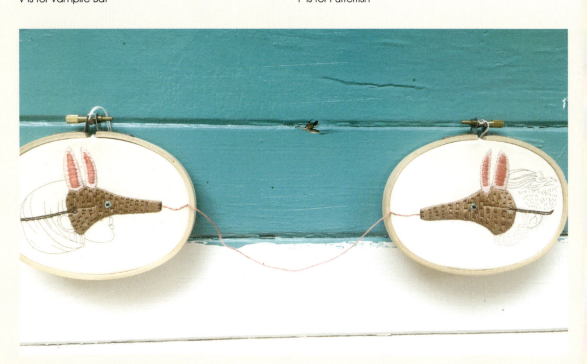

Lovers

Sink >>

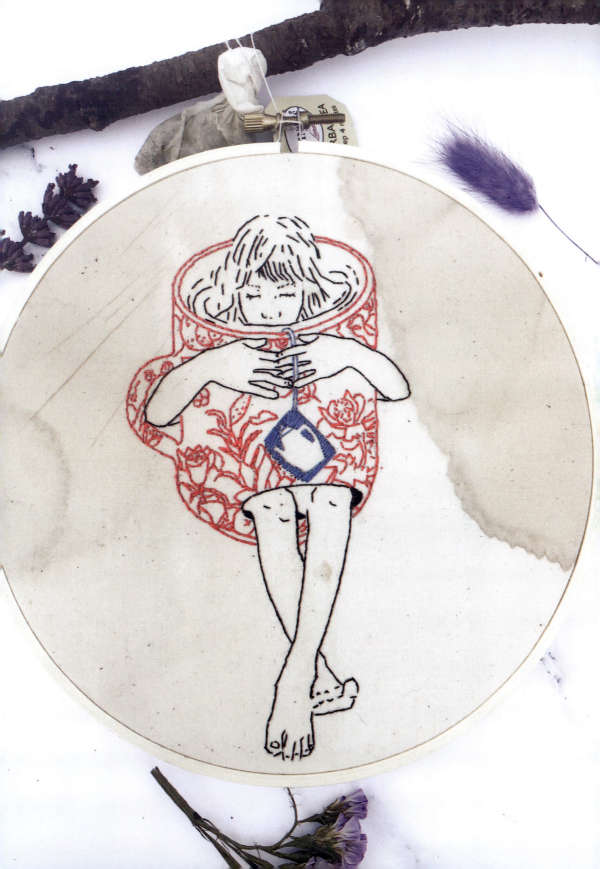

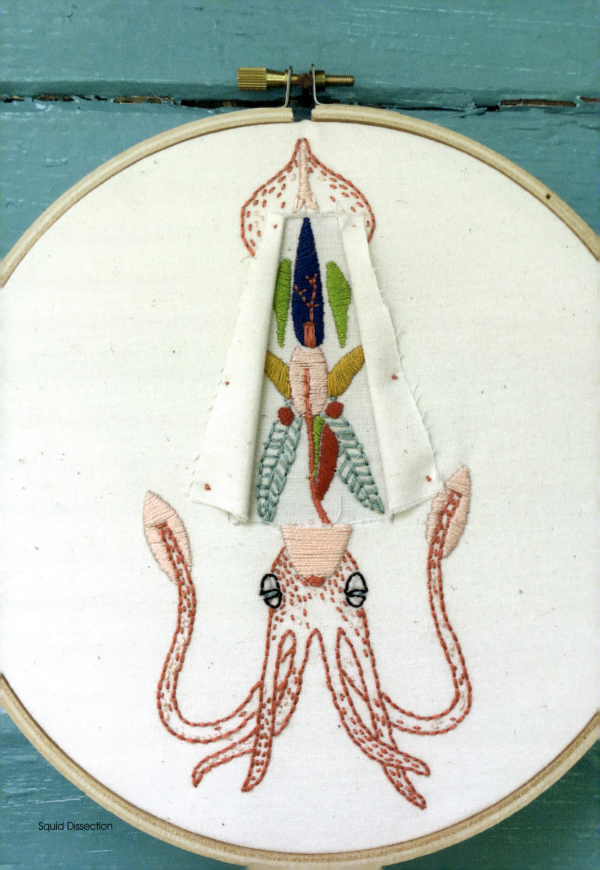

Squid Dissection

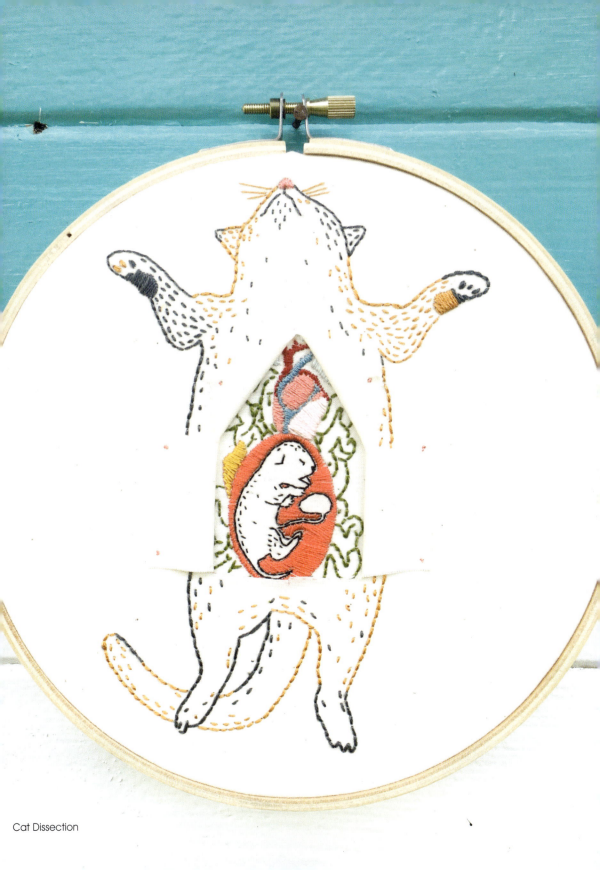

Cat Dissection

Where do you get inspiration from?
I am inspired by people. People living their best lives in their own safe spaces. The relationship a person keeps with their surroundings and that surround them.

What has embroidery given you personally?
Everything I embroider I aspire to be. Embroidery brings me semblance, a reason to wake up & it is something I look forward to everyday.
Just like the little things in life that I do, which are hardwired into my life, like having the tea kettle running in the background, afternoon naps with my pug Olive, tending the many flowers in my garden, I hold embroidery with the same regard.
It's of utmost importance for my soul.

"Embroidery is creating at nature's pace"

Anuradha Bhaumick

www.anuradhabhaumick.com
Instagram:@hoopleback.girl

"CREO MIS BORDADOS AL RITMO DE LA NATURALEZA"

¿Dónde encuentras la inspiración?
Me inspiro en las persona. Personas que viven sus mejores versiones, en sus propios espacios seguros. La relación que una persona mantiene con su entorno y con los que le rodean.

¿Qué te aporta personalmente el bordado?
Aspiro a ser todo lo que bordo. El bordado me trae apariencia, una razón para despertar y es algo que espero todos los días. Al igual que las pequeñas cosas que hago en la vida, como tener la tetera encendida de fondo, las siestas de la tarde con mi "Pug Olive", cuidar las muchas flores de mi jardín, tengo el mismo respeto por el bordado.
Es de suma importancia para mi alma.

Still life studies >>

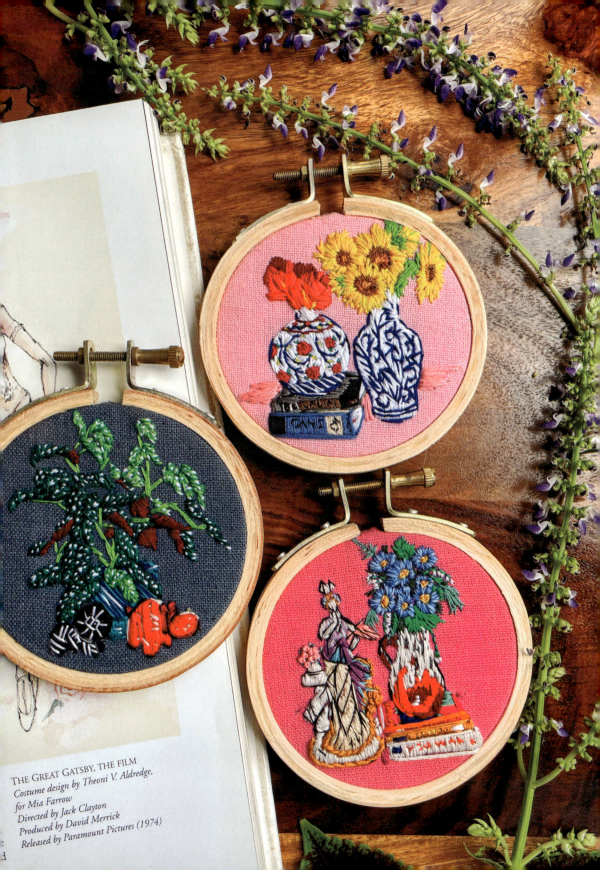

THE GREAT GATSBY, THE FILM
*Costume design by Theoni V. Aldredge,
for Mia Farrow
Directed by Jack Clayton
Produced by David Merrick
Released by Paramount Pictures (1974)*

Anuradha Bhaumick

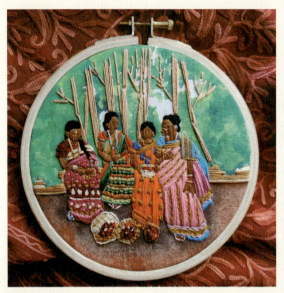
Cherry Pickers

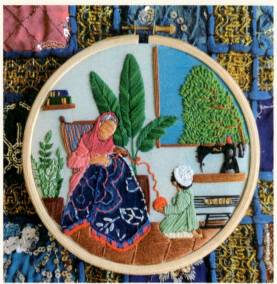
Nani, Taeb Aur Razai

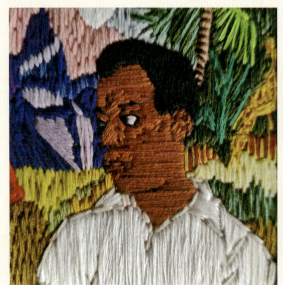
James Baldwin

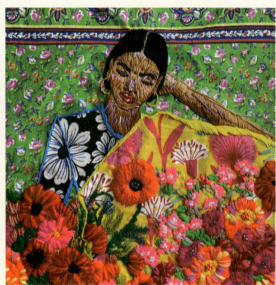
Guldas Ta

Portrait of a young lady >>

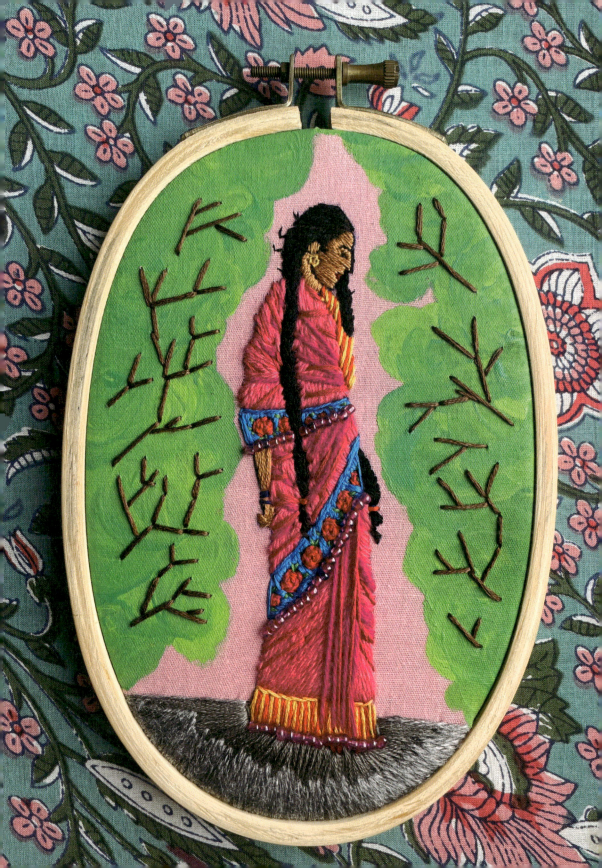

Anuradha Bhaumick

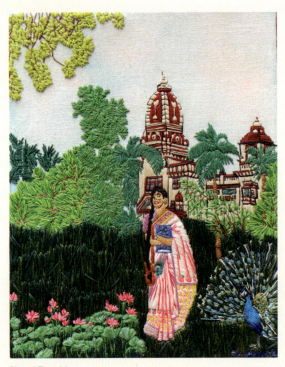

Phool Flourish

¿Qué pasos recomiendas para iniciarte en el bordado?
La primera regla del bordado, o de aprender algo nuevo debe ser dejar no perseguir la perfección. Pero en términos más prácticos, ten a mano muselina o popelina. Comienza poco a poco y tómatelo con calma. Dibuja algo que realmente te guste, y rellénalo con hilos de colores. Hazlo como lo harías con un libro de colorear. Trabaja de forma intuitiva y cose con convicción. Intentar no tirar fuerte del hilo al atravesar la tela. Siempre asegúrate de que la tela esté tensa en su aro, debe hacer el sonido de un tambor. Aprende los conceptos básicos, puntada corriente, puntada trasera y puntada satinada. La pulcritud está sobrevalorada, e inunda tu arte con colores, tus propias puntadas rizadas y bordes dentados.
¡Hazlo tuyo!

¿Cómo desarrollas tus trabajos, que tips tienes en cuenta?
Trabajo con perspicacia. No hago un boceto aproximado. Siempre siento que solo puedo hacerlo bien una vez, así que para no gafarlo, dibujo directamente en mi lienzo con un bolígrafo. Las partes de las que no estoy segura, las dibujo con un bolígrafo no permanente. Una vez que lo tengo listo, empiezo a bordar inmediatamente. El tiempo aproximado de mis bordados es entre 20 y 150 horas. El resultado final siempre es un misterio para mí.

What steps do you recommend to start embroidering?
First rule of embroidery or learning anything new at all should be to stop chasing perfection.
But in more practical terms, have muslin or poplin handy. Start small and take it easy. Draw something that you want to spend time looking at and fill in colour with threads instead of crayons. Go about it with as you would with a colouring book. Working intuitively and stitch with conviction. Don't tug too tightly at the thread or the fabric. Always make sure your fabric is taut in your hoop, it should make the sound of a drum. Learn the basics, Running stitch, Back Stitch & Satin Stitch. Neatness is overrated, flood your art with colours, your own curly stitches and jagged edges.
Make it your own!

How do you develop your work, what tips do you take into account?
I work perceptively. I don't draw a rough sketch. I always feel like I can only get it right once, so in order to not jinx it I draw directly onto my canvas with a ball pen.
The parts I'm unsure about, I draw them with an erasable pen. Once I have that ready, I start embroidering immediately. My embroideries take anywhere between 20 -150 hours to complete. I don't know until the very last hour how my final piece will look.

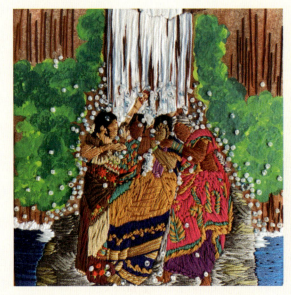

Joy Jharna

Portrait of a young man >>

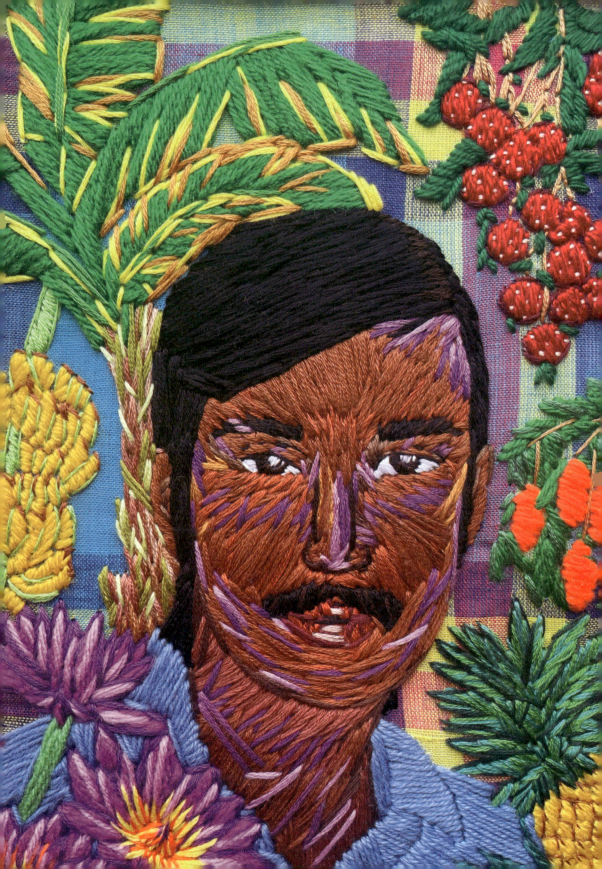

Where do you get inspiration from?
I follow a lot of artists working with different mediums and I often find inspiration in illustration, interior design and web design. Creating mood boards with colours, textures and themes is one of my favourite parts of the creative process.

What has embroidery given you personally?
There's something very calming about the practice of embroidery, the sound of the thread coming through the fabric, the repetitive movements, it's like a meditation for me. Working with fibres is very rewarding - the materials are soft and pretty and it makes you slow down and enjoy the process.

What steps do you recommend to start embroidering?
I think the best way to start embroidering is to buy a kit with all the necessary supplies and follow a pattern that you like. After that, you can buy some more supplies (good quality fabric and threads make a huge difference in the look of embroidery) and test what you like best.

"The way I think about embroidery is "illustration with thread" and the 3D effect different stitches have adds another dimension to the illustration"

Miriam Polak

www.etsy.com/shop/SlowEvenings
Instagram: @slow_evenings_embroidery
Tiktok: @slowevenings

"PARA MI EL BORDADO ES "ILUSTRACIÓN CON HILO" Y EL EFECTO 3D QUE TIENEN LAS DIFERENTES PUNTADAS CREANDO DIMENSIÓN A LA ILUSTRACIÓN"

¿Dónde encuentras la inspiración?
Sigo a muchos artistas que trabajan con diferentes medios y, a menudo encuentro la inspiración en la ilustración, el diseño de interiores y el diseño web. Crear "mood boards" con colores, texturas y temas es una de mis partes favoritas del proceso creativo.

¿Qué te aporta personalmente el bordado?
Hay algo muy relajante en la práctica del bordado, el sonido del hilo atravesando la tela, los movimientos repetitivos, es como una meditación para mí. Trabajar con fibras es muy gratificante: los materiales son suaves y bonitos, y te hacen ir más despacio y disfrutar del proceso.

¿Qué pasos recomiendas para iniciarte en el bordado?
Creo que la mejor forma de empezar a bordar es comprar un kit con todos los materiales necesarios y seguir un patrón que te guste. Después de eso, comprar más suministros (telas, hilos de buena calidad, eso marca una gran diferencia en el aspecto del bordado) y probar lo que más te guste.

Star Map, Noel, Handful of Stars, Rubber Plant Lady, Book Lady >>

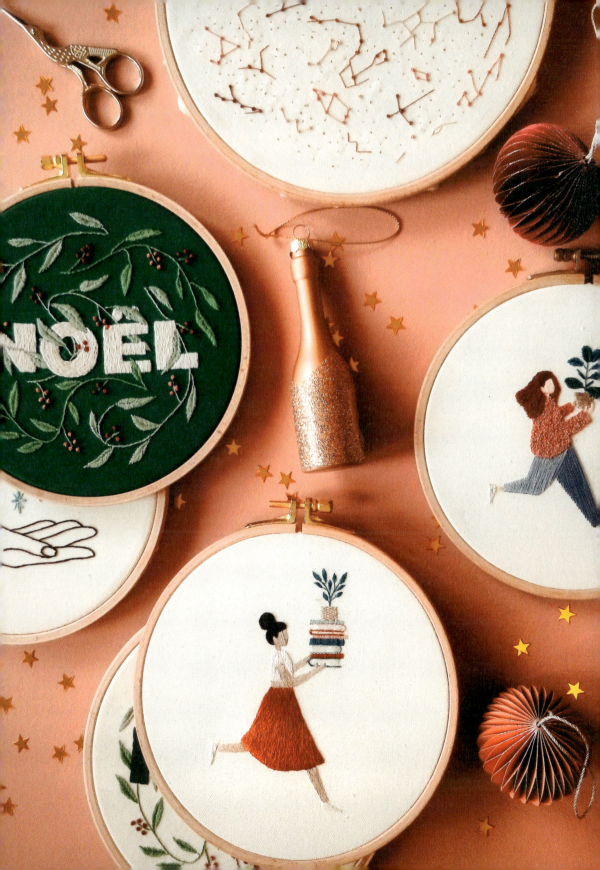

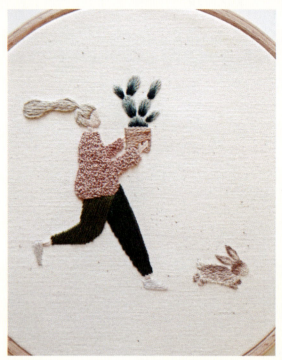

Cactus Lady

How do you develop your work, what tips do you take into account?

I always start with a sketch, then I polish the outline and make a coloured illustration in a graphic program, and then I go to embroider the final piece. I think about the design, colour palette and stitches simultaneously. For me making stitch and colour samples is a crucial step before starting any embroidery piece.

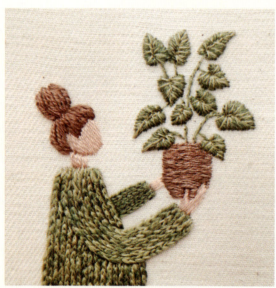

Alocasia Lady

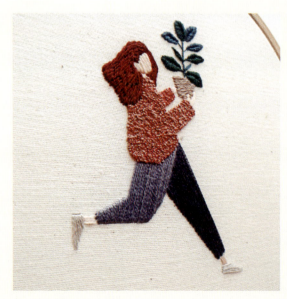

Rubber Plant Lady

¿Cómo desarrollas tus trabajos, que tips tienes en cuenta?

Siempre comienzo con un boceto, luego pulo el contorno y hago una ilustración a color en un programa gráfico, y luego paso a bordar la pieza final. Pienso en el diseño, la paleta de colores y las puntadas al mismo tiempo. Para mí, hacer muestras de puntadas y colores es un paso crucial antes de comenzar cualquier pieza de bordado.

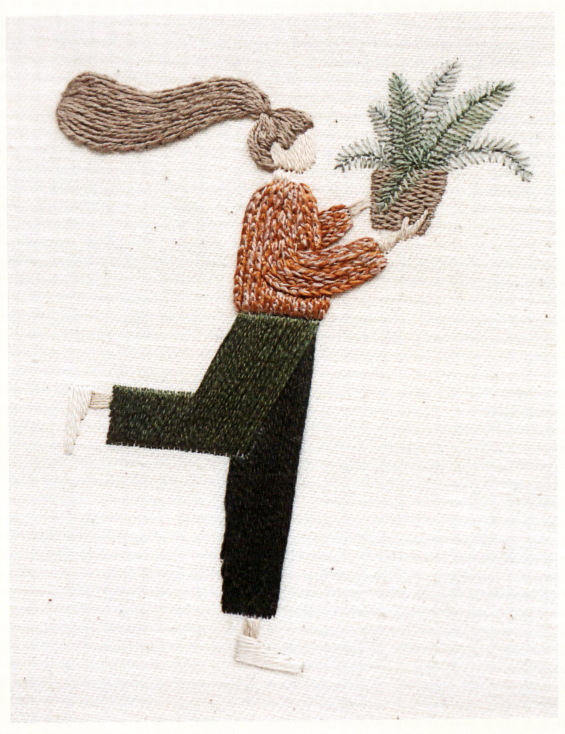

Fern Lady

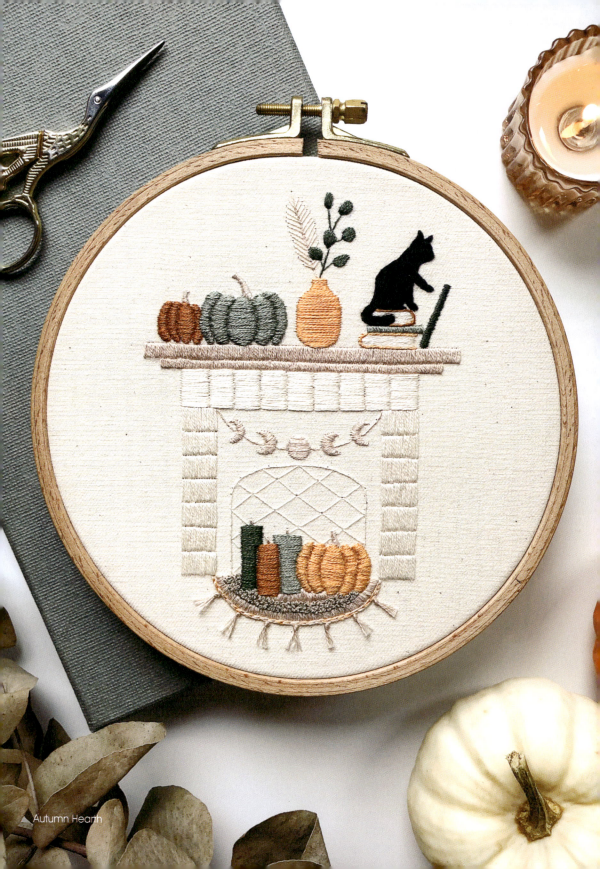

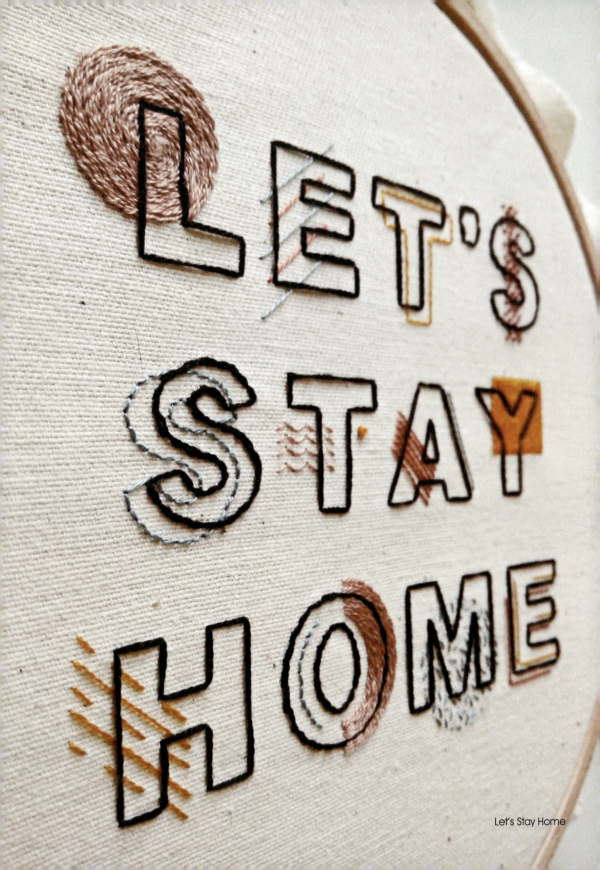

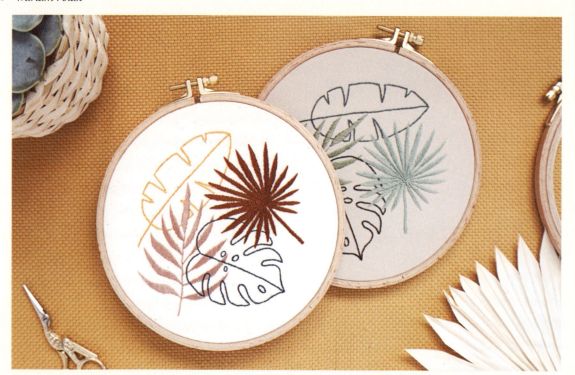

Tropical Leaves

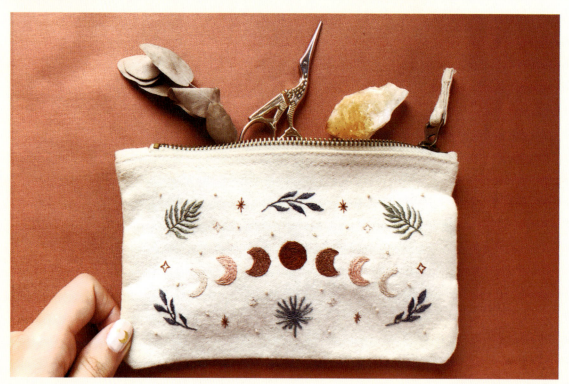

Desert Moon

Desert Moon >>

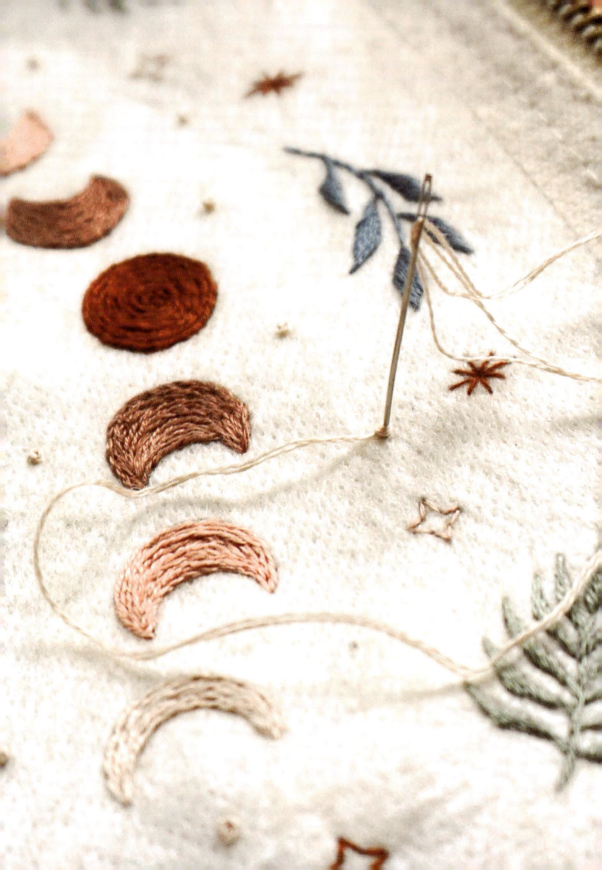

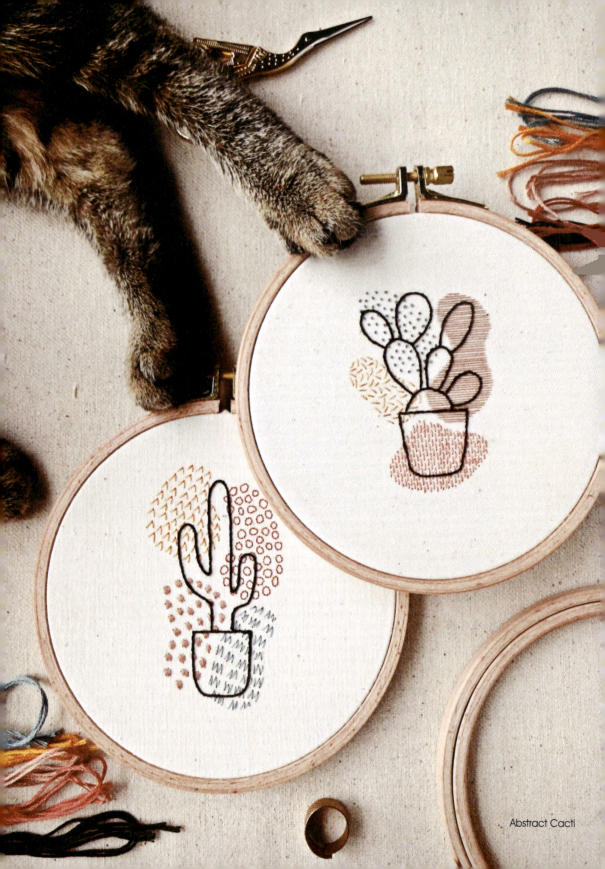
Abstract Cacti

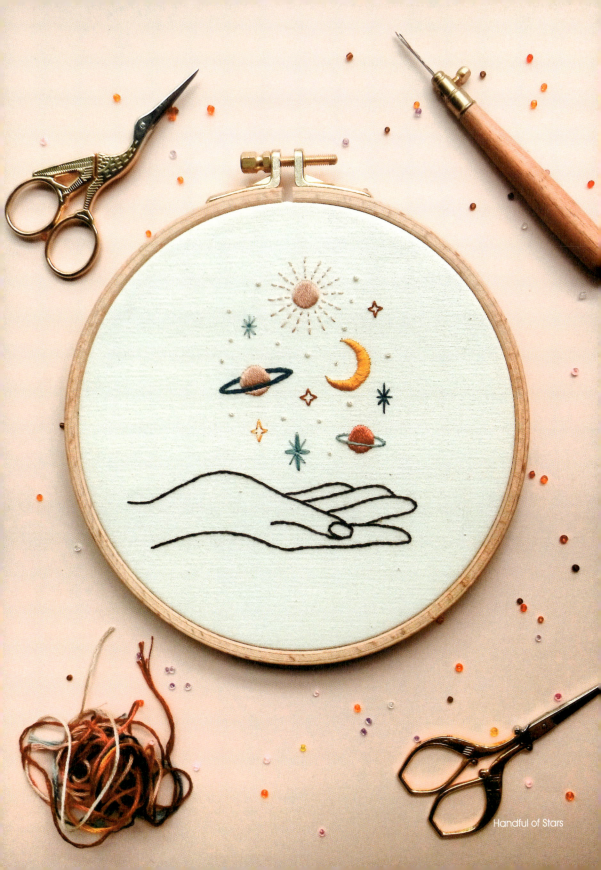

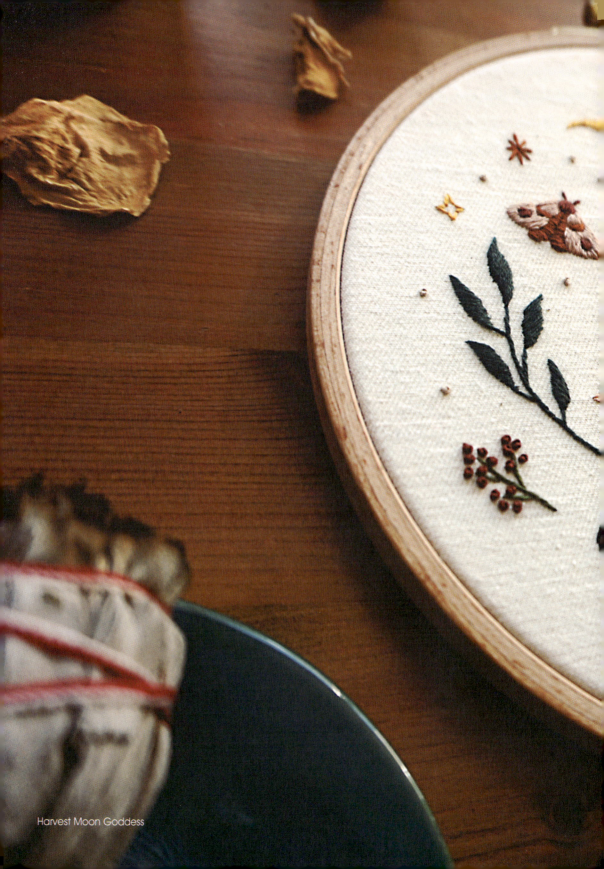
Harvest Moon Goddess

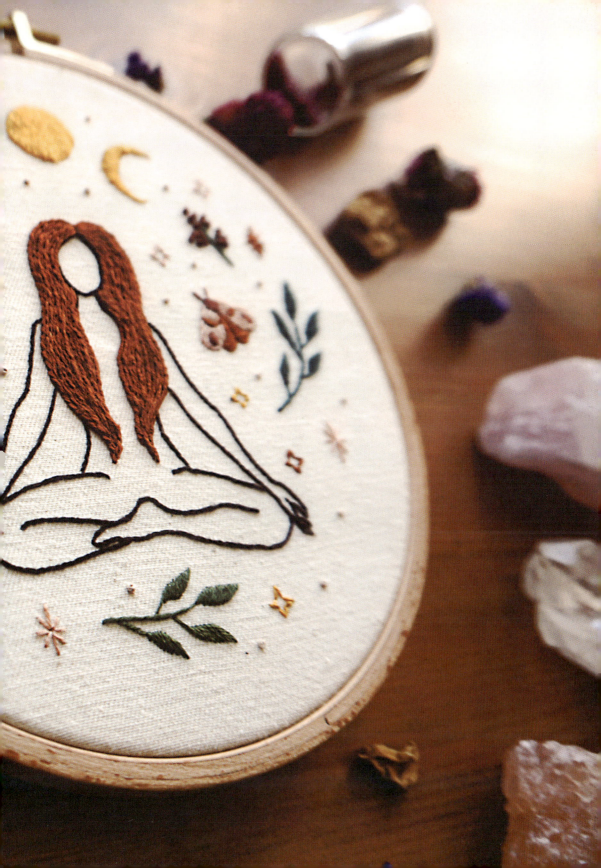

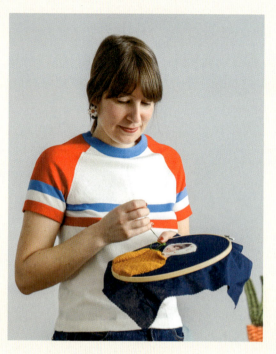

Where do you get inspiration from?
The inspiration for my embroidery comes mainly from film, photography and botany, but also from fashion and art in general. As a child I spent many hours painting over the fashion sketches made at the school where my mother worked and I think this is reflected in my embroidery.

What has embroidery given you personally?
Above all, it gives me a way to switch off. I took up embroidery as a way to disconnect from screens and technology in general, and I found a lot of peace in it. I haven't been able to stop since, and although it's now part of my job, it's still one of my favourite things to do in my spare time.

"For me, embroidery means switching off, relaxing, time, therapy, patience, but I think the word that best defines it in my case is fun"

Studio Variopinto

www.studiovariopinto.com
www.studiovariopinto.bigcartel.com
Instagram: @studiovariopinto
Pinterest: @studiovariopinto
Facebook: studiovariopinto
TikTok: @studiovariopinto

"PARA MÍ EL BORDADO SIGNIFICA DESCONEXIÓN, RELAX, TIEMPO, TERAPIA, PACIENCIA, PERO CREO QUE LA PALABRA QUE MEJOR LO DEFINE EN MI CASO ES DIVERSIÓN"

¿Dónde encuentras la inspiración?
La inspiración para mis bordados proviene fundamentalmente del cine, la fotografía y la botánica, pero también de la moda y del arte en general. Cuando era pequeña pasaba muchas horas pintando sobre los bocetos de patronaje que hacían en la escuela donde trabajaba mi madre y creo que eso se refleja mucho en mis trabajos de bordado.

¿Qué te aporta personalmente el bordado?
Me aporta sobre todo, desconexión. Empecé a bordar buscando desconectar un poco de las pantallas y de la tecnología en general y encontré mucha paz mental en el proceso. Desde entonces, no he podido parar y aunque ahora es parte de mi trabajo, sigue siendo una de las cosas que más me gusta hacer en mi tiempo libre.

Ingrid Bergman. Casita de Wendy
(embroidered jersey blue and white squares) >>

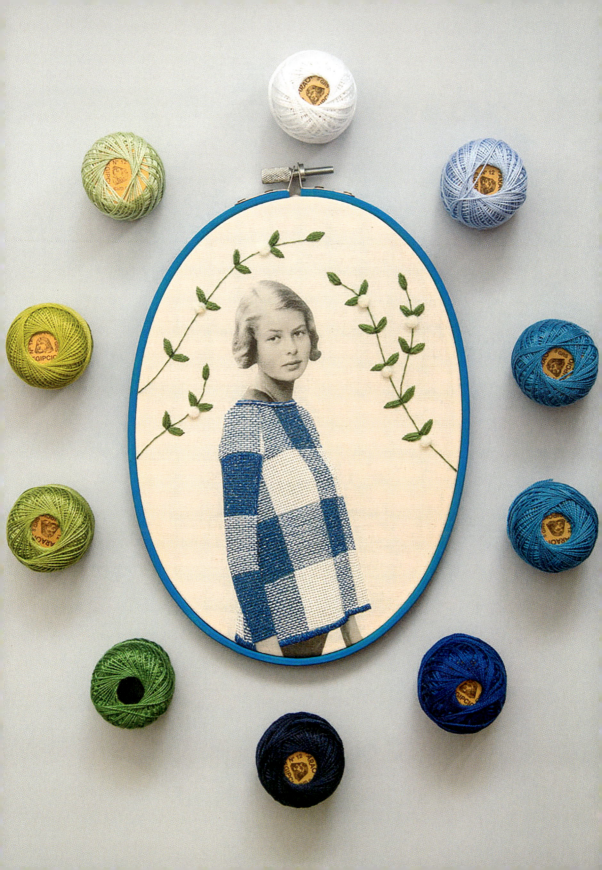

Studio Variopinto

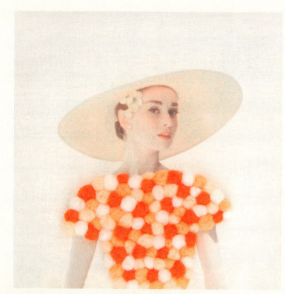

Audrey Hepburn (embroidered dress orange balls of wool)

What steps do you recommend to start embroidering?
I would start by experimenting with the materials you have at home, a scrap of fabric, a needle and some thread. No pressure, just learn the technique and see where it takes you. There are also many online and classroom courses available these days where you can learn from scratch, and the truth is that most of my students get hooked and are still embroidering to this day.

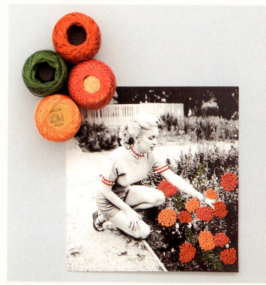

Marilyn Monroe (postcard embroidery of Marilyn with orange flowers)

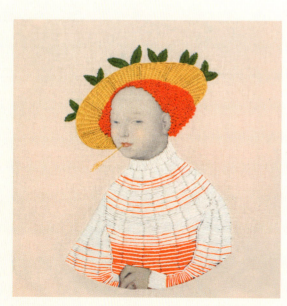

Granjera último modelo (embroidered hat with leaves Versiona Thyssen VIII Award)

¿Qué pasos recomiendas para iniciarte en el bordado?
Empezaría por probar con materiales que tengas por casa, un retal de tela, una aguja y algunos hilos. Sin pretensiones, simplemente por el hecho de aprender una nueva técnica y ver a donde te lleva. A día de hoy también hay infinidad de cursos presenciales y online donde aprender desde cero y la verdad es que, en el caso de mis alumnas, la mayoría se han enganchado y continúan bordando a día de hoy.

Fleabag (embroidery of Fleabag with hamster in hoop) >>

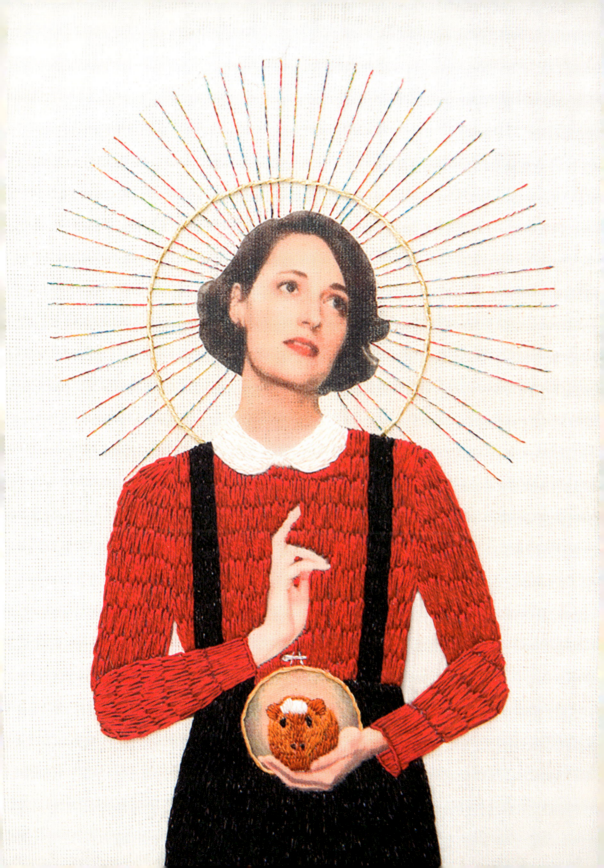

Studio Variopinto

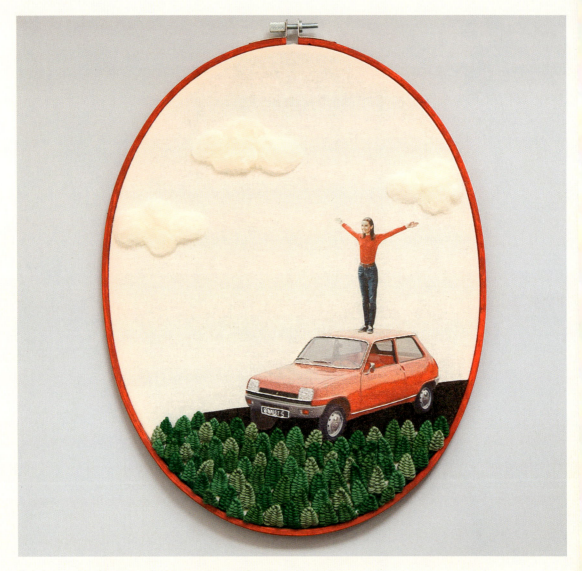

2 en la carretera (Audrey embroidery on Renault 5 and forest below)

How do you develop your work, what tips do you take into account?

Each of my pieces is developed differently, depending on the type of project (embroidery on a photograph, design of a traditional embroidery pattern, etc.). When embroidering photographs, I pay a lot of attention to the type of image, if there are people, what clothes they are wearing, what period they are from… And from there I start trying things out, choosing different colour palettes and thinking about possible textures I want to reflect and which stitches I will use to achieve them. I also browse botanical books to find floral motifs and plants to incorporate into the final design.

¿Cómo desarrollas tus trabajos, que tips tienes en cuenta?

Cada trabajo que realizo tiene un desarrollo diferente, depende mucho del tipo de proyecto que sea (un bordado sobre fotografía, un diseño de un patrón de bordado tradicional, etc). En los bordados sobre fotografía, me fijo mucho en el tipo de imagen, si hay personajes, qué prendas llevan, de qué época son… y a partir de ahí hago pruebas seleccionando diferentes paletas de color y pensando en posibles texturas que quiero reflejar y qué puntos usaré para ello. También ojeo libros de botánica para buscar motivos florales y plantas que quiero añadir al diseño final.

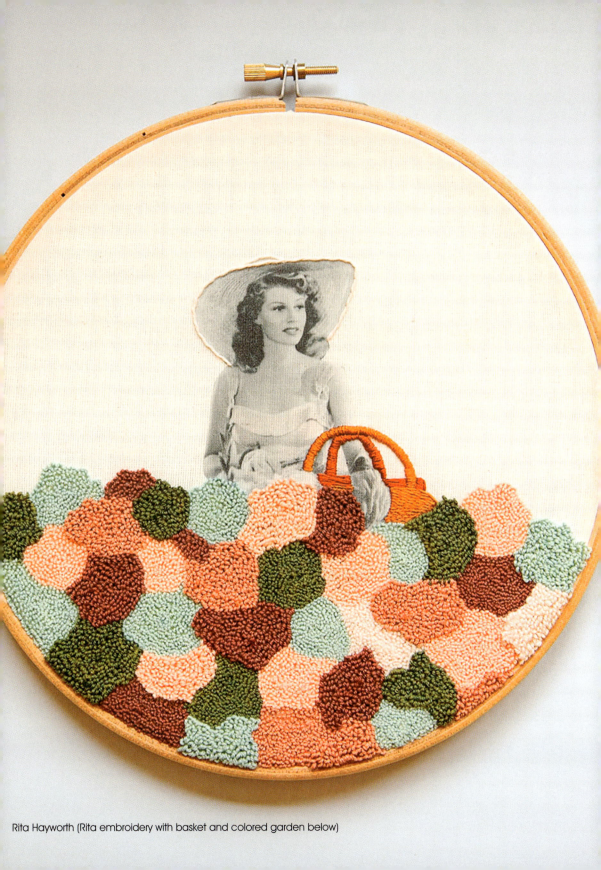

Rita Hayworth (Rita embroidery with basket and colored garden below)

Studio Variopinto

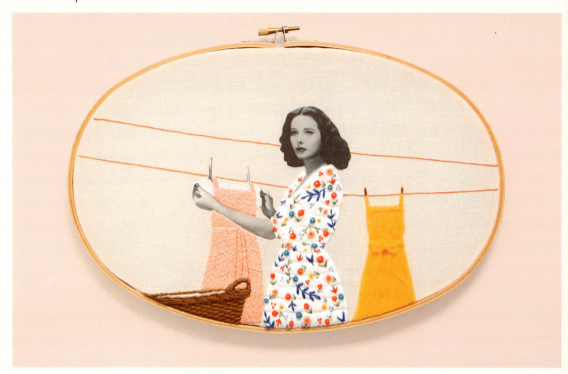

Hedy Lamarr (embroidery Hedy tendal dresses)

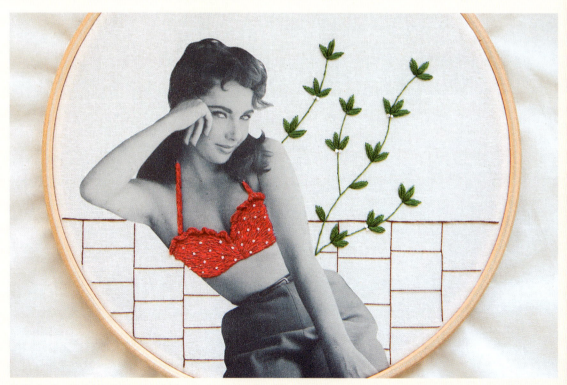

Liz Taylor (embroidered with red bikini)

Ingrid Bergman (embroidered Ingrid white jersey and red earrings) >>

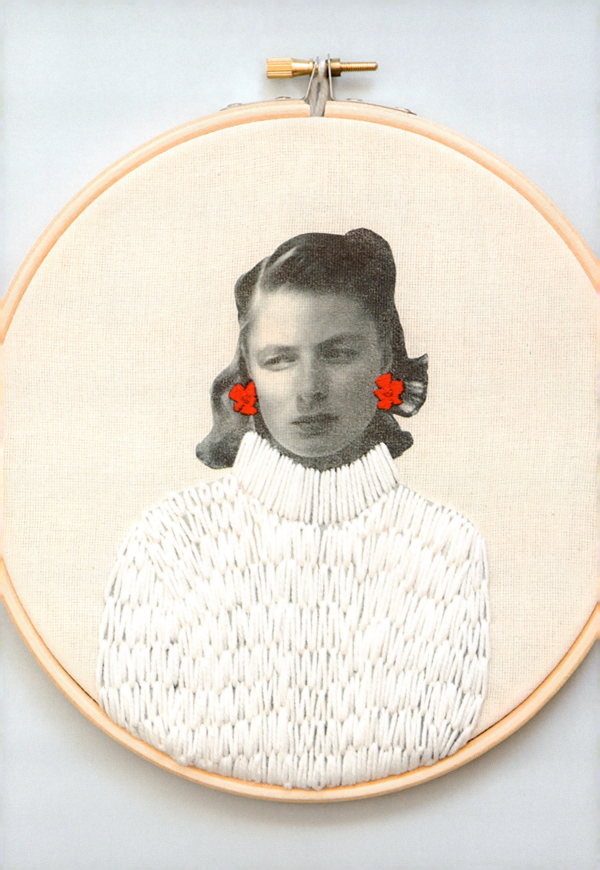

Where do you get inspiration from?
I find inspiration in the streets, in people, in everyday life. I love social interaction and abundance, but I only take away very small things, tiny things, like stitches...

What has embroidery given you personally?
It's a very personal and deep satisfaction, and at the same time it calms me. I really enjoy teaching embroidery, but what I don't like are deadlines... Speed and immediacy don't go well with embroidery.

What steps do you recommend to start embroidering?
The first thing to do is to make a stitch sample book with clear and careful details of each stitch. You'll find that some stitches that lead to others. And once you've learned the technique, which is easy, then do whatever comes naturally to you.

"Embroidery fills my soul and connects me to a whole generation of women"

Yolanda Andrés

www.yolandaandres.com
Instagram:@yolandaandresandres

"BORDAR ME ENSANCHA EL ALMA Y ME CONECTA CON TODA UNA GENERACIÓN DE MUJERES"

¿Dónde encuentras la inspiración?
La inspiración la encuentro en la calles, en la gente, en lo cotidiano. Me gustan las relaciones sociales y moverme en la abundancia, para después quedarme con cosas muy pequeñas, pequeñitas, como puntadas...

¿Qué te aporta personalmente el bordado?
Es una satisfacción personal e intima, a la vez me calma. Me gusta mucho enseñar a bordar, lo que peor llevo son las fechas con entregas... la rapidez y la inmediatez con el bordado no van.

¿Qué pasos recomiendas para iniciarte en el bordado?
Pues lo primero es hacer un muestrario con las puntadas muy claras y muy primoroso, hay unos puntos que llevan a otros... una vez aprendida la técnica, que es fácil, pues ya lo que te pida el cuerpo...

Zacarías Bondía >>

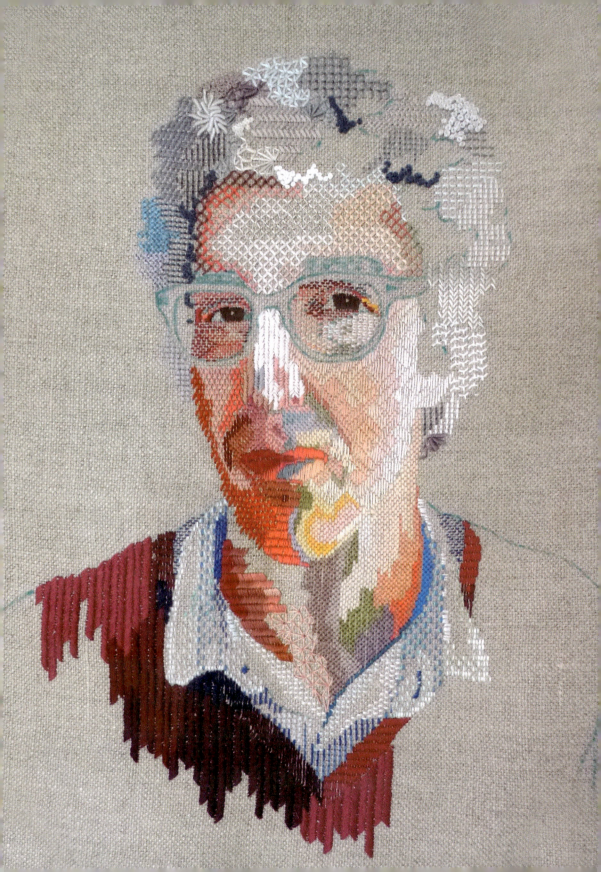

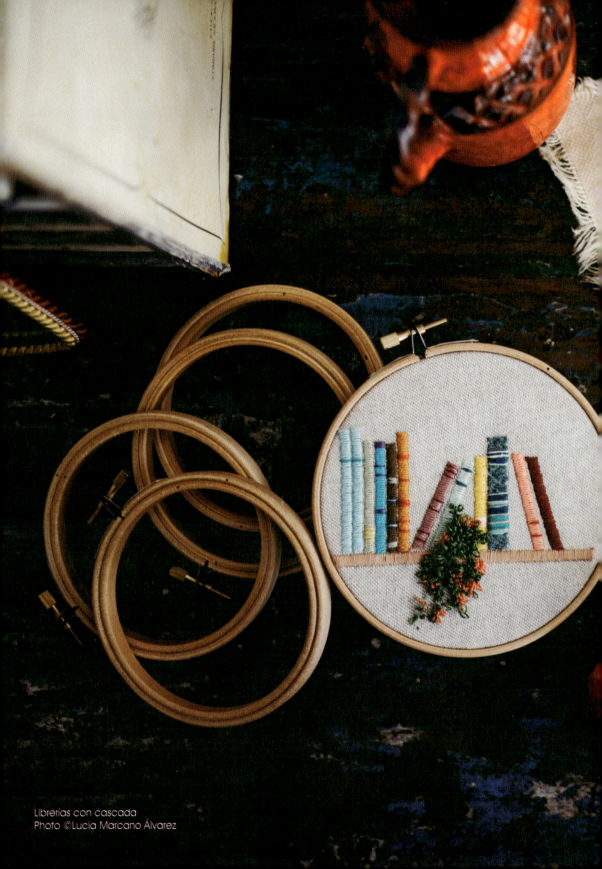

Librerías con cascada
Photo ©Lucia Marcano Álvarez

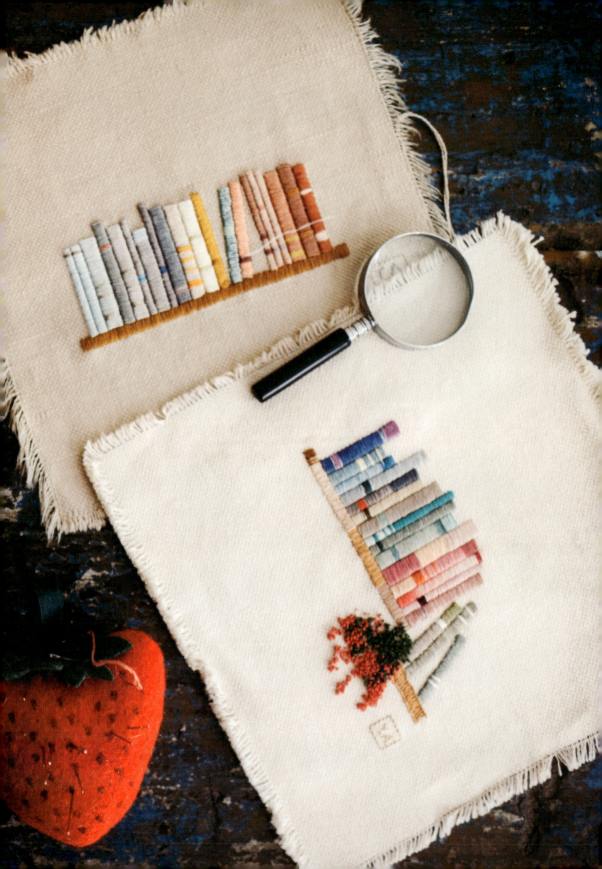

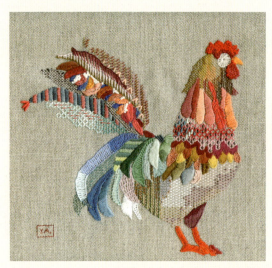

Gallina

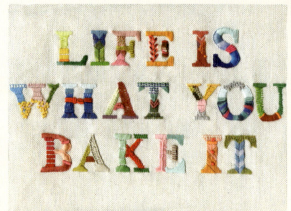

What you bake it (commission for Anthropologie)

How do you develop your work, what tips do you take into account?

I move among abundance, among an accumulation of materials, I touch them and move them, and I keep small things, things that come together to create a whole world... I start from a mass of tangled threads, those that are discarded, those that are left over, and I work by making the most of the materials I have, as well as my time. Let me see if I can find a photo to show to you...

Another important thing in my work is colour, I simply can't resist it! It's an emotional element that can either enhance or ruin the look of the work.

At the same time, it takes drive and patience to face the tiny threads, the scratchy needles, the thimbles that stain your fingers, the scissors that fall to the floor, the tired eyes...

¿Como desarrollas tus trabajos, qué tips tienes en cuenta?

Me muevo entre la abundancia, entre la acumulación de materiales, los toco y muevo y me voy quedando con pequeñas cosas, cosas que van haciendo un mundo… parto de un mogollón de hilos enredados, los que se van a perder, los que sobran, trabajo desde el aprovechamiento, aprovechando el material igual que el tiempo, a ver si encuentro ahora una foto y te la paso.

Otra cosa importante en mi trabajo es el color, no se me resiste!!!,es un momento emocional que puede alzar o arruinar la mirada de la labor.

A la vez se necesita voluntad y paciencia para enfrentarse a hebras pequeñas, a agujas que pican, dedales que oxidan el dedo, a tijeras que se caen, ojos que se enrojecen...

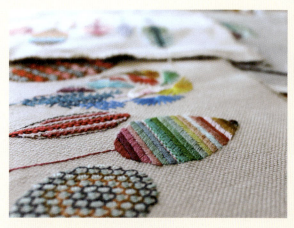

Arbolitos

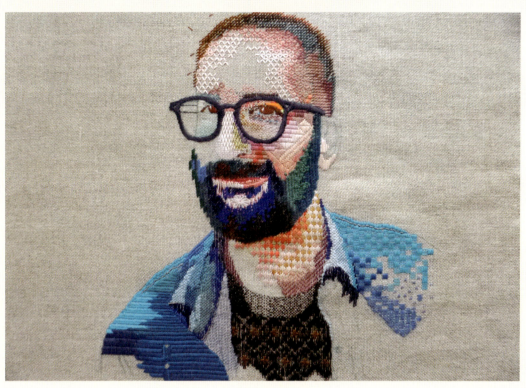

Alberto Lázaro

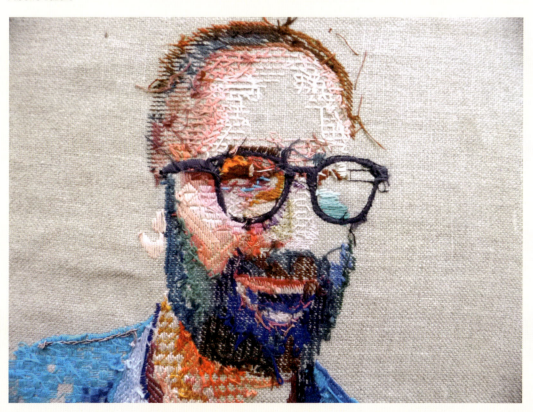

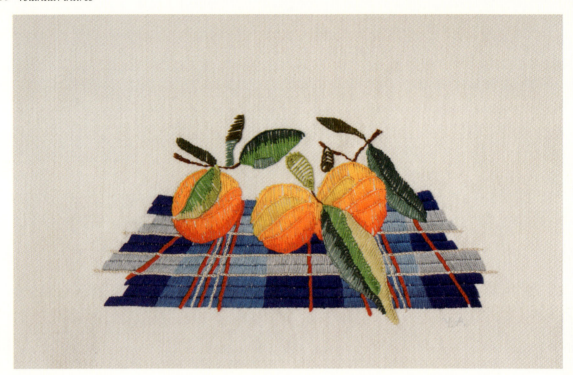

Bodegón

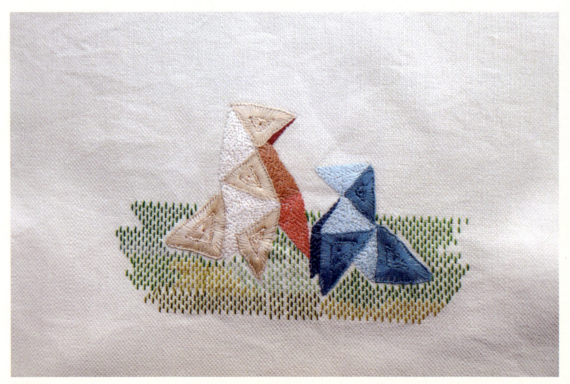

Pajaritas

Vértigo >>

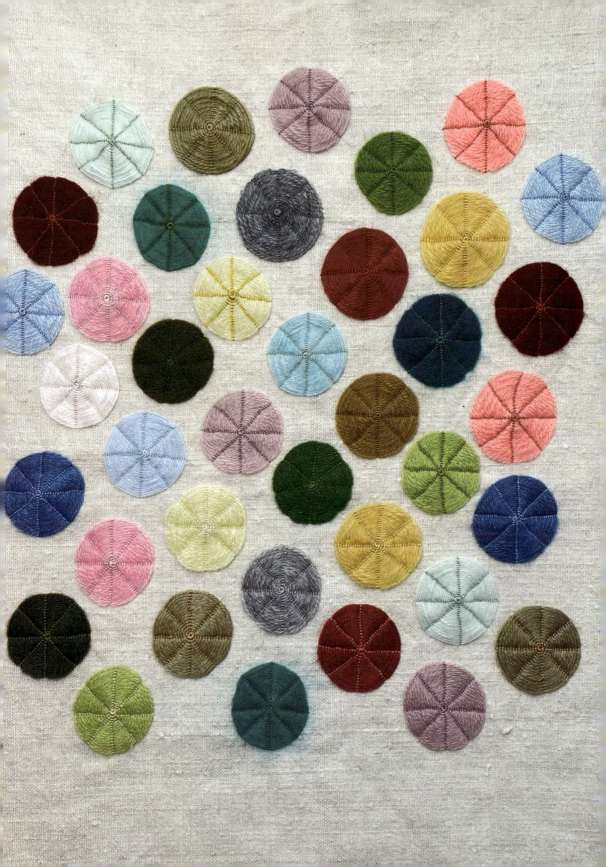

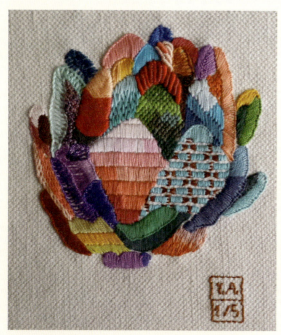
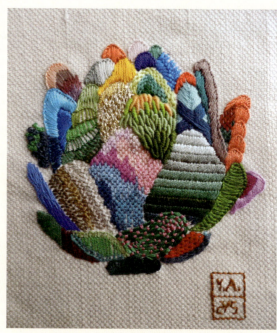
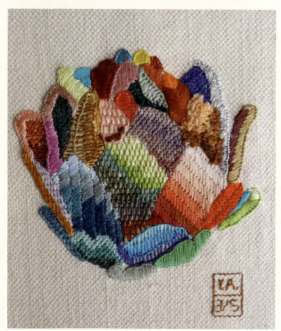
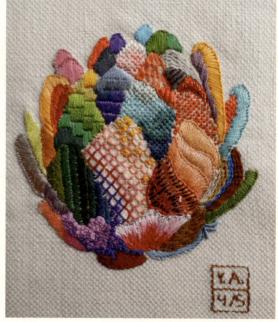

Serie alcachofas

Serie alcachofas >>

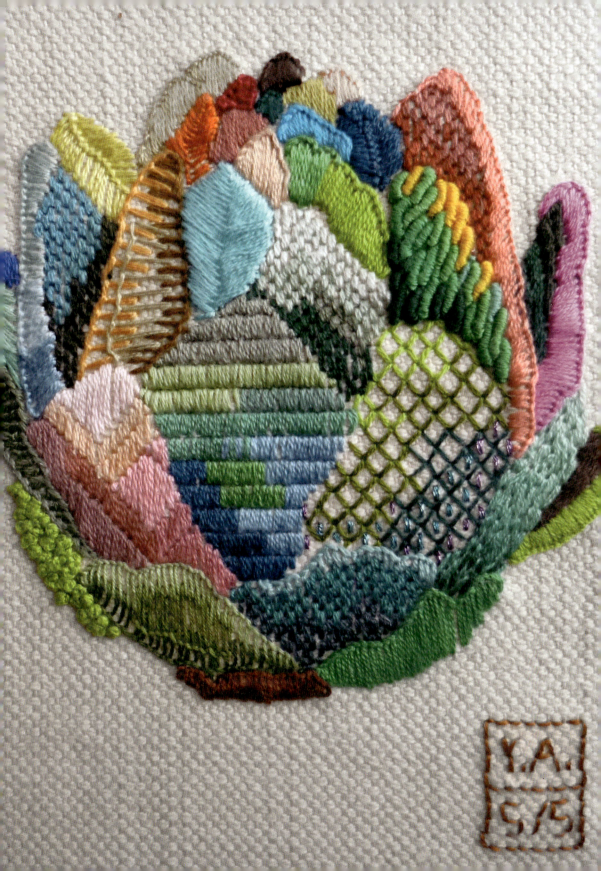

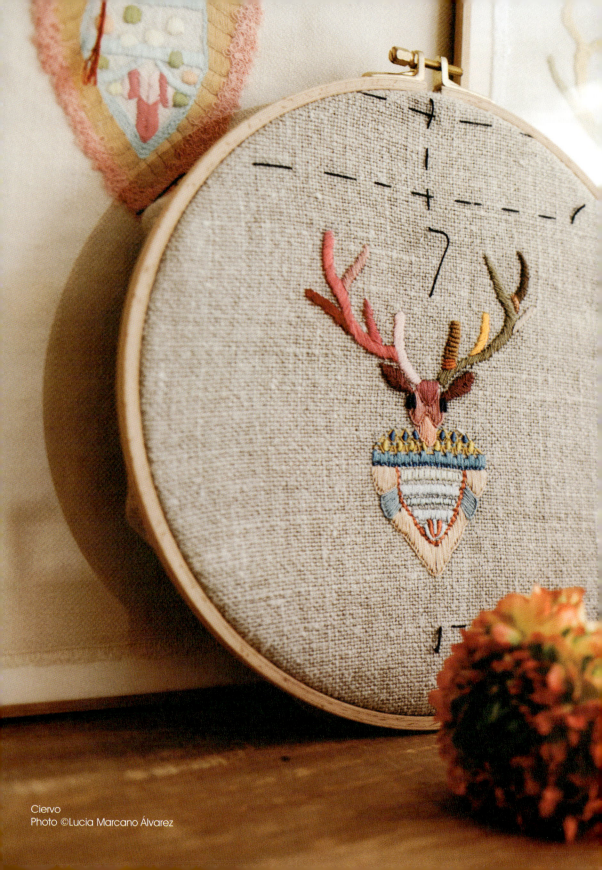

Ciervo
Photo ©Lucia Marcano Álvarez

Where do you get inspiration from?

I find inspiration from my favourite clothing and shoe designers! I like to stitch what I covet. I've always been inspired by fashion. I love scrolling through my Instagram feed to see what's new and what stands out, or going to boutiques to see how designers are blending colour and texture.

I'm also inspired by my materials. I love combining textures and creating colour palettes. I try to only use natural materials like wool, cotton, silk, and linen in my work.

What has embroidery given you personally?

My craft allows me to find joy in using my hands. I'm a very tactile person, always touching everything made of fabric. My education in fibre art has allowed me to learn how fabrics get made from the raw materials to the finished product. I love creating something beautiful and textural out of raw natural materials.

"Embroidery is the perfect outlet for my creativity, blending colour and texture to make an image come to life"

Courtney McLeod

www.dearestq.com
Instagram:@dearestq

"EL BORDADO ES LA SALIDA PERFECTA PARA MI CREATIVIDAD, COMBINANDO COLOR Y TEXTURA PARA HACER QUE UNA IMAGEN COBRE VIDA"

¿Dónde encuentras la inspiración?

¡Encuentro inspiración en mis diseñadores favoritos de ropa y zapatos! Me gusta coser lo que anhelo. Siempre me ha inspirado la moda. Me encanta moverme por mi cuenta de Instagram para ver qué hay de nuevo y qué se destaca, o ir a las boutiques para ver cómo los diseñadores combinan el color y la textura.

También me inspiro en mis materiales. Me encanta combinar texturas y crear paletas de colores. Trato de usar solo materiales naturales como lana, algodón, seda y lino en mi trabajo.

¿Qué te aporta personalmente el bordado?

Mi oficio me permite encontrar alegría en el uso de mis manos. Soy una persona muy táctil, siempre tocando todo lo que está hecho de tela. Mi educación en el arte de la fibra me ha permitido aprender cómo se fabrican las telas desde la materia prima hasta el producto terminado. Me encanta crear algo hermoso y texturizado a partir de materias primas naturales.

Fall feet by Courtney McLeod >>

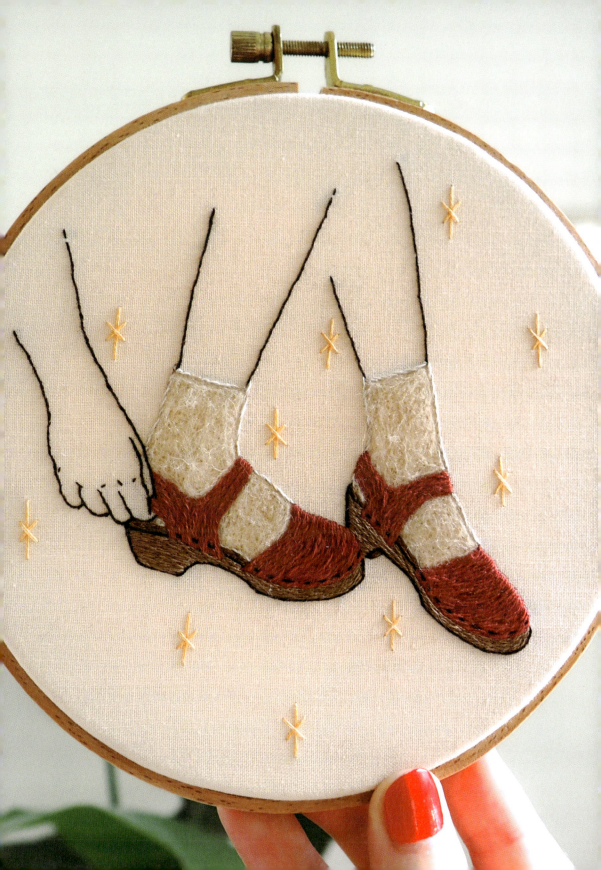

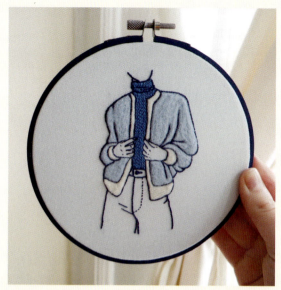

Needle Felted Blue Cardigan

What steps do you recommend to start embroidering?
Start small. Learning the basics of embroidery is very important before moving on to an ambitious project. Learn a few basic stitches and take an Intro to Embroidery course online. There are so many resources available for new artists.

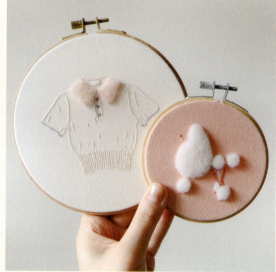

Fur collar sweater and poodle, needle felted pieces

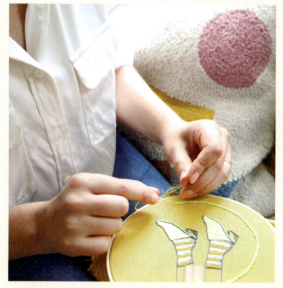

Courtney Mcleod Stitching

¿Qué pasos recomiendas para iniciarte en el bordado?
Empieza poco a poco. Aprender los conceptos básicos del bordado es muy importante antes de pasar a un proyecto ambicioso. Aprende algunas puntadas básicas y haz un curso de introducción al bordado online. Hay infinidad de recursos disponibles para nuevos artistas.

Mauve pants >>

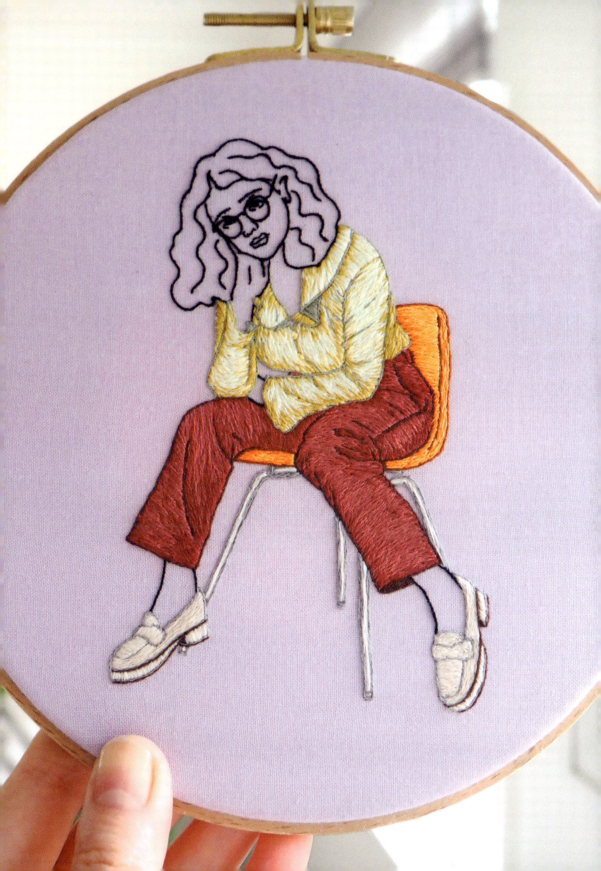

Courtney McLeod

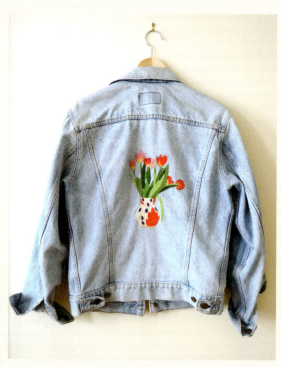

Jean Jacket by Courtney McLeod

¿Como desarrollas tus trabajos, qué tips tienes en cuenta?

Siempre empiezo con una imagen. Tal vez sea la pose de la figura o los colores de su ropa, algo me impulsa a concentrarme en lo que estoy viendo. Creo un boceto rápido para ver si me gusta la idea antes de comenzar con el diseño. Es muy importante tener bien pensado el trabajo que vas a realizar cuando se trabaja con figuras.

Elijo mis texturas: ¿hilo de bordar? ¿Roving de lana para fieltrar? ¿Tela de lino o algodón? Me gusta elegir primero el tejido base y colocarlo en el suelo. Elijo mis colores a continuación, extendiendo todo sobre la tela que planeo usar. Mezclar y combinar hasta que obtenga todo como lo quiero. Me ayuda visualizar las telas extendidas, para poder combinar mejor mi paleta de colores.

How do you develop your work, what tips do you take into account?

I always start with an image. Maybe it's the pose of the figure or the colours of their outfit. Something always triggers me to focus in on what I'm seeing. I'll create a quick sketch to see if I'm feeling the idea before moving onto a more intricate design. It's very important to have your design well thought out when working with figures.

I choose my textures: embroidery thread? Wool roving for felting? Linen or cotton fabric? I like to choose my base fabric first and lay it out on the floor. I choose my colours next, spreading everything on the fabric I plan to use. I mix and match until I get everything how I want it. I find that having my base fabric spread out allows me to see my palette better.

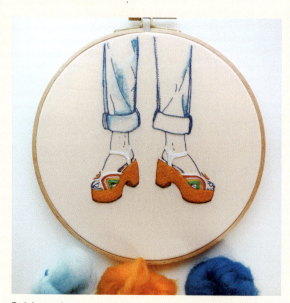

Rainbow clogs

Embroideries by Courtney McLeod >>

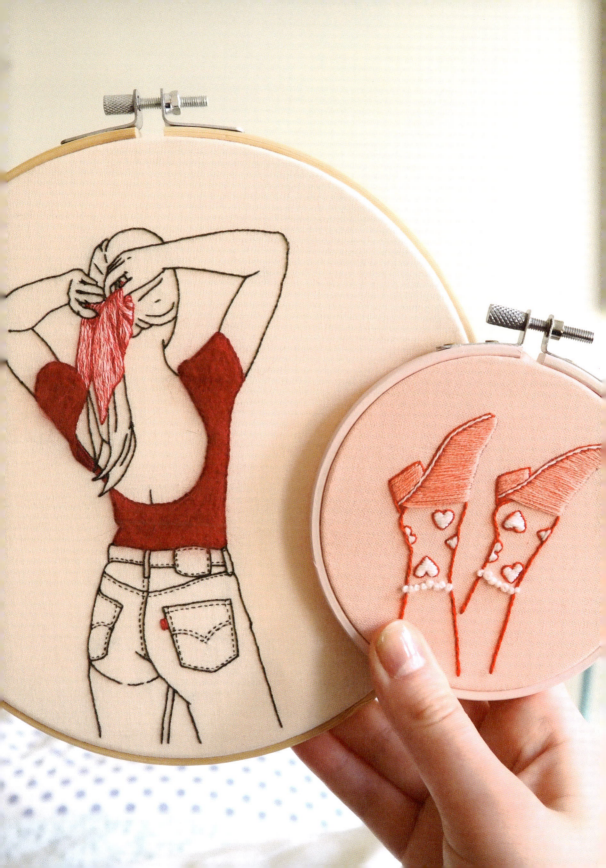

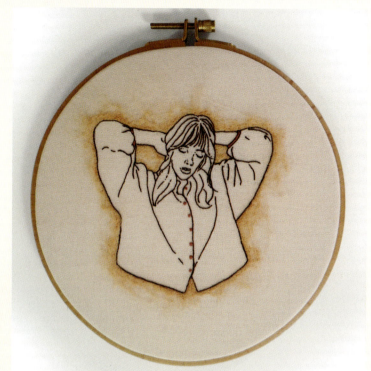

Woman with beige glow

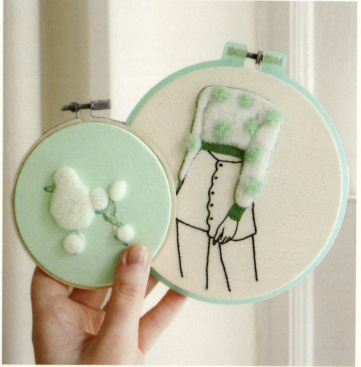

Needle felted Pieces by Courtney McLeod

Needle Felted Tie Dye tee >>

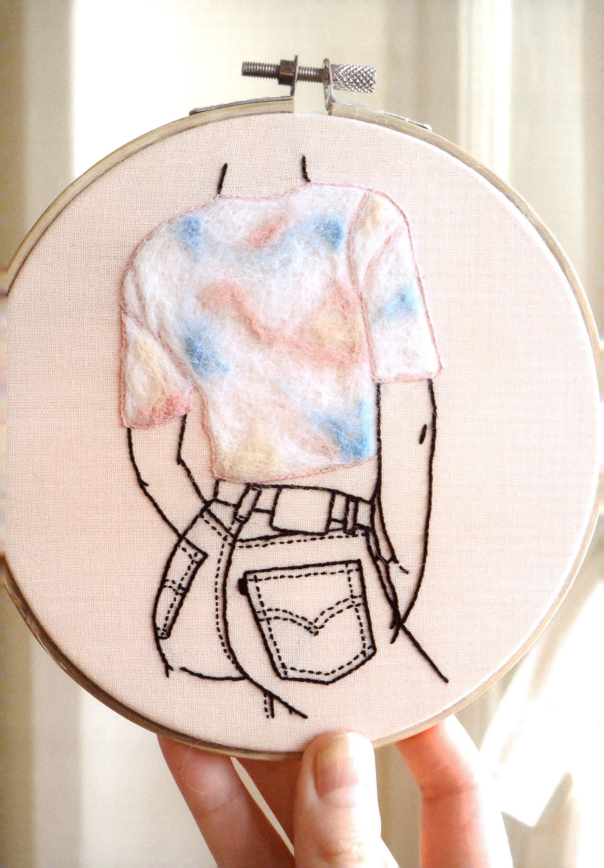

Where do you get inspiration from?

I'm a very curious and restless person, always looking for signs. Although it sounds very clichéd, I find inspiration in everything that surrounds me, from objects I find on the street to photographs of people and nature. My projects have included embroideries of my pets, the patterned tiles in my house, photos of my grandmothers, a landscape of large leafy plants I found on a trip to Bali. I pay attention to the little things and inspiration seems to come magically.

What has embroidery given you personally?

The most valuable thing that embroidery has given me is a lot of PATIENCE. To contemplate time and to adapt to a task that requires calmness and waiting. I always say that my embroideries are an accumulation of my minutes, hours and days, translated into unique pieces. On the other hand, and surprisingly, because it was not my aim, embroidery has given me a new profession, a new career. It was not in my plan to become an embroiderer and dedicate myself to it one hundred per cent. But it happened and I started a second phase of my life with embroidery, I discovered a new passion.

> "To know the history of embroidery is to know the history of women"
>
> Roksika Parker

Srta Lylo

www.srtalylo.com
Instagram: @srtalylo

"CONOCER LA HISTORIA DEL BORDADO ES CONOCER LA HISTORIA DE LA MUJER"
Roksika Parker

¿Dónde encuentras la inspiración?

Soy una persona muy curiosa e inquieta, y siempre estoy atenta a las señales. Aunque suene muy cliché encuentro inspiración en todo lo que me rodea, desde objetos que me encuentro en la calle, fotografías de personas, la naturaleza. En mis proyectos he bordado a mis mascotas, las baldosas hidráulicas de mi casa, fotos de mis abuelas, un paisaje con hojas grandes que encontré en un viaje a Bali. Estoy atenta a lo pequeño y entonces surge la inspiración de manera muy mágica.

¿Qué te aporta personalmente el bordado?

Lo más valioso que me aportó el bordado fue mucha PACIENCIA. Poder contemplar el tiempo y adaptarme a una tarea que requiere de la calma y la espera. Siempre digo que mis bordados son una suma, una colección de mis minutos, horas y días que se traducen en piezas únicas. Y por otro lado, de manera sorpresiva, porque no era mi fin, el bordado me aportó una nueva profesión, carrera. No estaba en mis planes ser bordadora y dedicarme cien por cien a esto. Pero sucedió y entonces comencé con el bordado una segunda etapa de mi vida, descubrí una nueva pasión.

Image of the book "Amar" >>

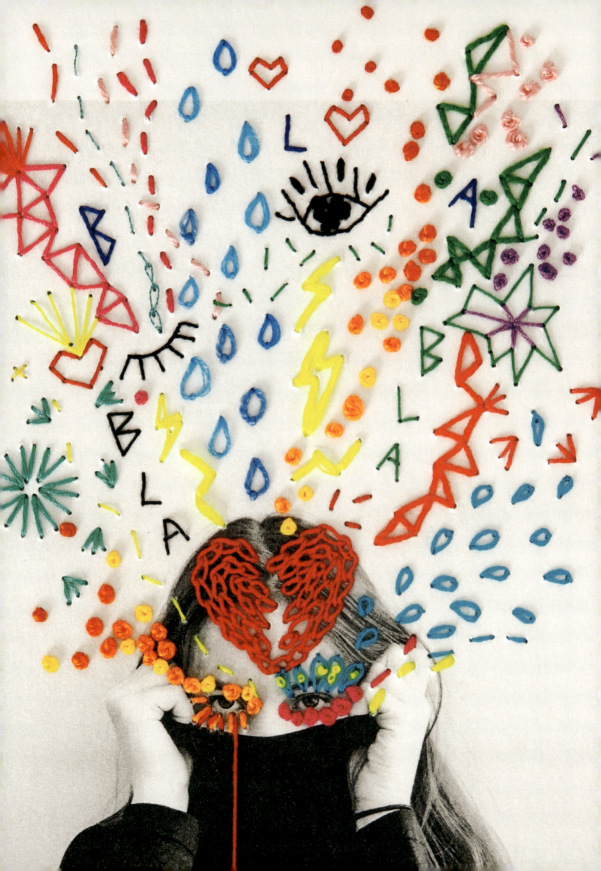

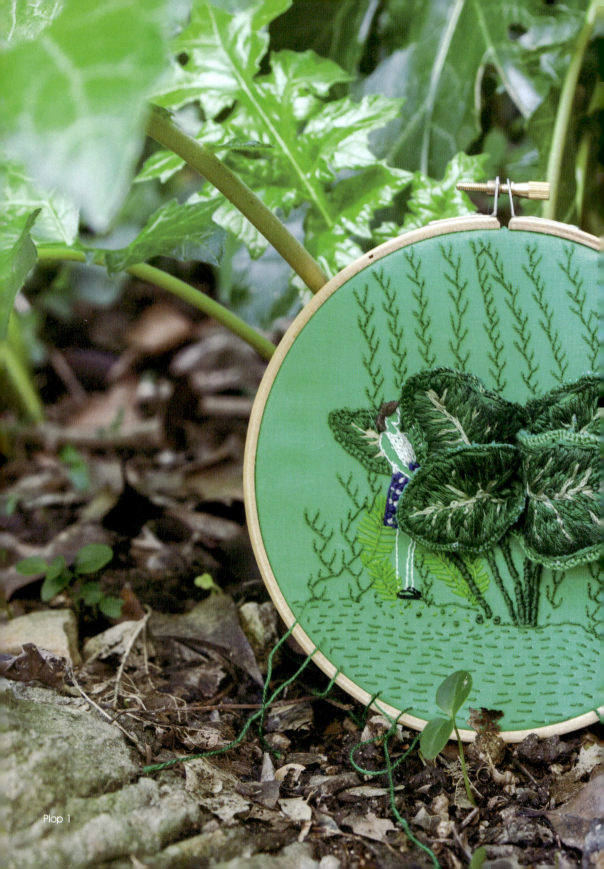

Plop 1

Srta Lylo

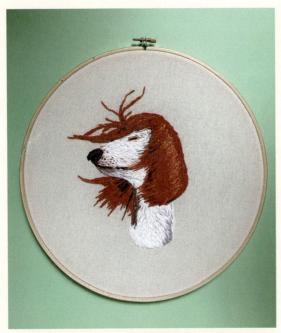
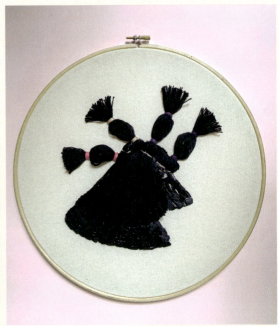
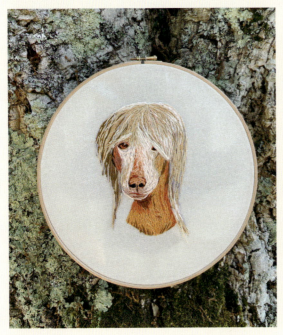
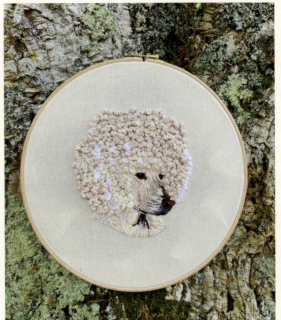

Dogs series

Dogs series >>

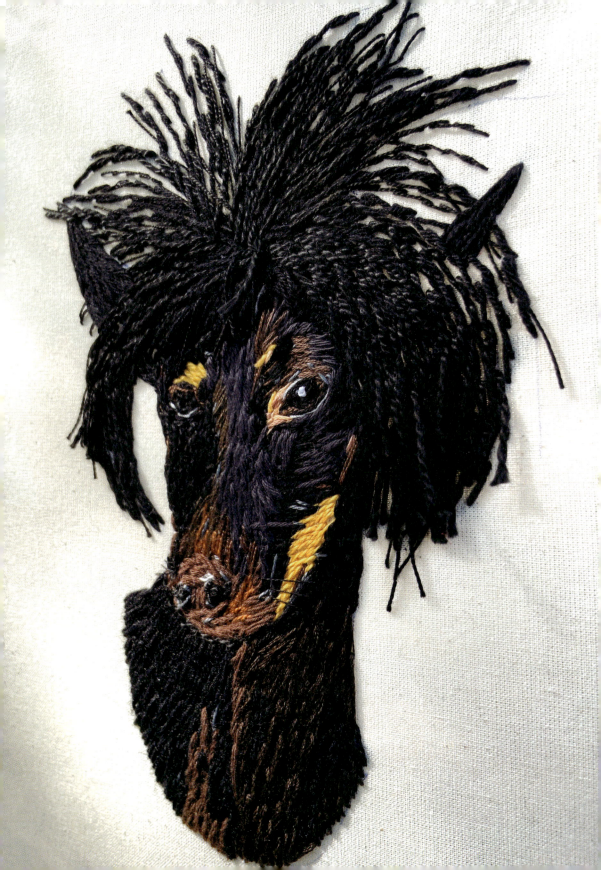

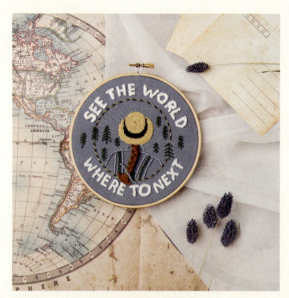

See the world where to next (Stitch Mag)

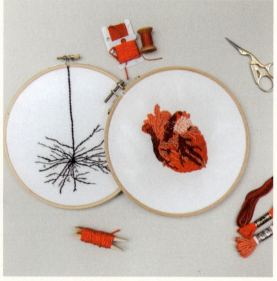

Corazón

What steps do you recommend to start embroidering?
I think the most important thing when you start embroidering is not to have too many expectations of making things perfect. Everyone has their own time, shapes and styles, so we have to find our own as we go along. The best thing to do when starting out is to take an introductory course or look for beginners' videos on the internet. This will give you the most important starting points. For example, learn the easiest stitches and then work your way up to the more difficult ones. I always recommend trying the stitches with different yarns to discover the different effects you can achieve. Another very important thing is to start embroidering on non-elastic fabrics, because if you don't know how to embroider well, this type of fabric will make the embroidery more difficult, the fabric will wrinkle and crease and that can be frustrating. If you follow the basic steps, you can get good results and that will encourage you to keep going, you'll get hooked and want to keep it up. Embroidery is a craft, so whatever you do is fine, because every embroidered piece is unique and different.

¿Qué pasos recomiendas para iniciarte en el bordado?
Creo que lo más importante a la hora de empezar a bordar es no poner mucha expectativa en hacer las cosas perfectas. Cada una tiene su tiempo, sus formas y estilos, entonces debemos ir poco a poco encontrando el nuestro. Lo mejor, ni bien empezamos, es hacer un curso inicial o buscar videos en internet que sean de iniciación. De esta forma vas viendo los tips principales. Por ejemplo, aprender las puntadas más fáciles y de a poco ir incorporando las más difíciles. Yo siempre recomiendo probar las puntadas con diferentes hilados y así ir descubriendo distintos efectos que se pueden conseguir. Otra cosa super importante es empezar a bordar en telas no elásticas, porque si no sabes bordar bien, ese tipo de telas complica el bordado, la tela se arruga, se frunce y eso nos puede llegar a frustrar. Siguiendo los pasos básicos puedes conseguir buenos resultados y eso te va animar a seguir intentando, a engancharte con esta tarea y te van dan ganas de seguir bordando. El bordado es una tarea manual, así que todo lo que hagas estará bien, cada pieza bordada es única y diferente.

Paisaje bordado >>

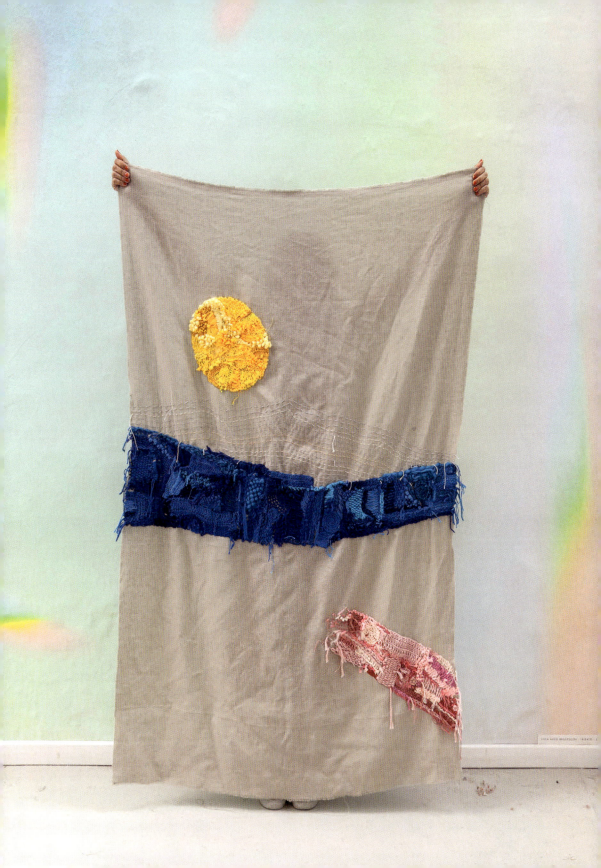

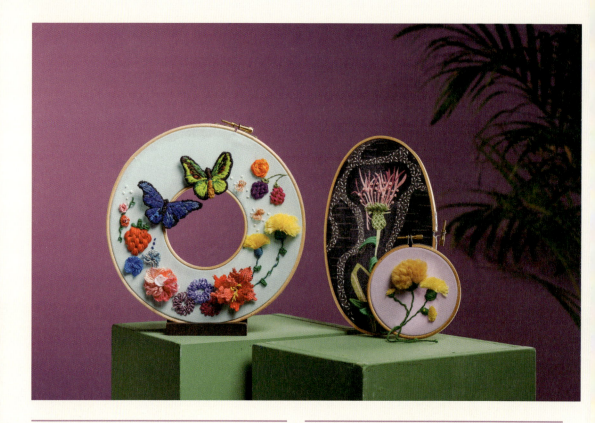

How do you develop your work, what tips do you take into account?

I have to start every job with an idea, with a concept. It's very hard for me to work on something that's just pretty. I always have to find the story behind the idea. As I said, I find inspiration in everyday life, so when something catches my eye, I look for a way to synthesise that idea and turn it into an embroidery. Then I think about how to interpret it through the stitches. For example, if it's a leafy plant, I'll use certain stitches to add volume, and if it's something bright, I'll use techniques to incorporate LEDs. All of this starts with an initial idea that is transformed into a pattern or an illustration and then into embroidery. Three steps that evolve into the final piece.

¿Como desarrollas tus trabajos, qué tips tienes en cuenta?

Todos los trabajos los tengo que empezar con una idea, con un concepto. Me cuesta mucho trabajar para que algo sea solamente bonito. Siempre necesito encontrar una historia detrás de mi idea. Como dije antes la inspiración la encuentro en el día a día, entonces a partir de que algo me llama la atención busco la forma de poder sintetizar esa idea y así transformarla en un bordado. Luego pienso de qué manera interpretarla con puntadas. Por ejemplo, si hay una planta frondosa haré puntos con volumen, si hay algo luminoso sumo la técnica de electro bordado y le pongo leds. Y todo eso parte de una idea inicial, que se transforma en patrón o ilustración y luego en bordado. Tres pasos que van mutando hacia la pieza final.

Image of the book "Amar" >>

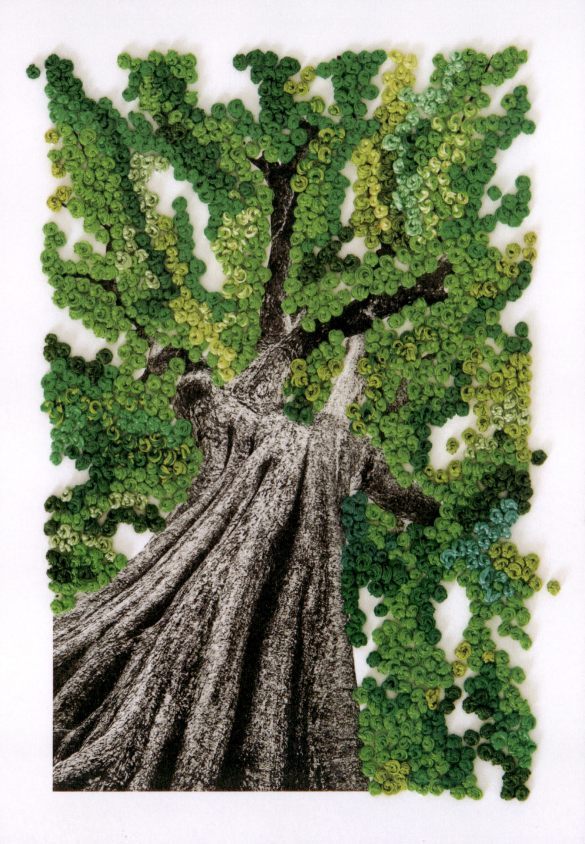

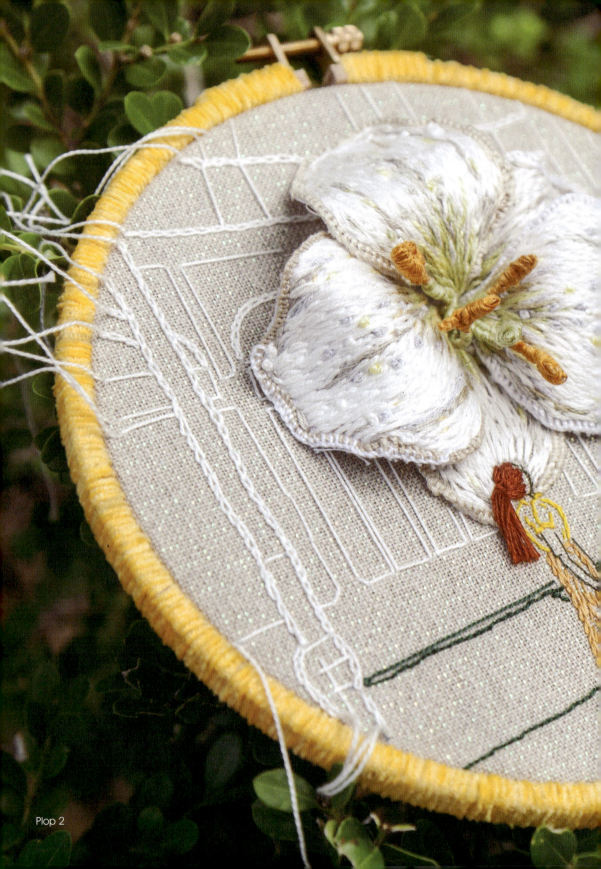

Where do you get inspiration from?
I find inspiration in nature, poetry, my classes, spirituality, music and books, and I feel inspired by other embroiderers and fellow artists.

What has embroidery given you personally?
Embroidery gives me presence by allowing me to immerse myself in feelings, thoughts and life events, bringing connections, friendships, sharing and constant learning.

What steps would you recommend to someone starting out in embroidery?
When embarking on the path of embroidery, you should know that it is a path of patience, of care, of responsible play. Choose wisely the person who will guide you along the way, find someone who knows the craft and is in the profession. And finally, enjoy the wonders that learning to embroider can bring.

"Embroidery is a comfort for everyday life"

Manos que Bordan

Instagram:@manosquebordan

"EL BORDADO ES BÁLSAMO PARA LOS DÍAS"

¿Dónde encuentras la inspiración?
Encuentro la inspiración en la naturaleza, en la poesía, en mis clases, en la espiritualidad, en la música y en los libros, siento que también me inspiran otras bordadoras y dibujantes colegas de la vida.

¿Qué te aporta personalmente el bordado?
El bordado me aporta presencia dejándome profundizar en sentimientos, pensamientos o acontecimientos de la vida, trae conjuntas, amistades, compartir y constantes enseñanzas.

¿Qué pasos recomiendas para iniciarte en el bordado?
Para iniciar en el camino del bordado recomiendo saber que es un camino de paciencia, de cuidado, de juego responsable, luego elegir bien quien te guiará en el proceso; con esto me refiero a encontrar alguien que sepa y se dedique al oficio, y por último disfrutar de las maravillas que trae comenzar a bordar.

Cuando fui mariposa >>

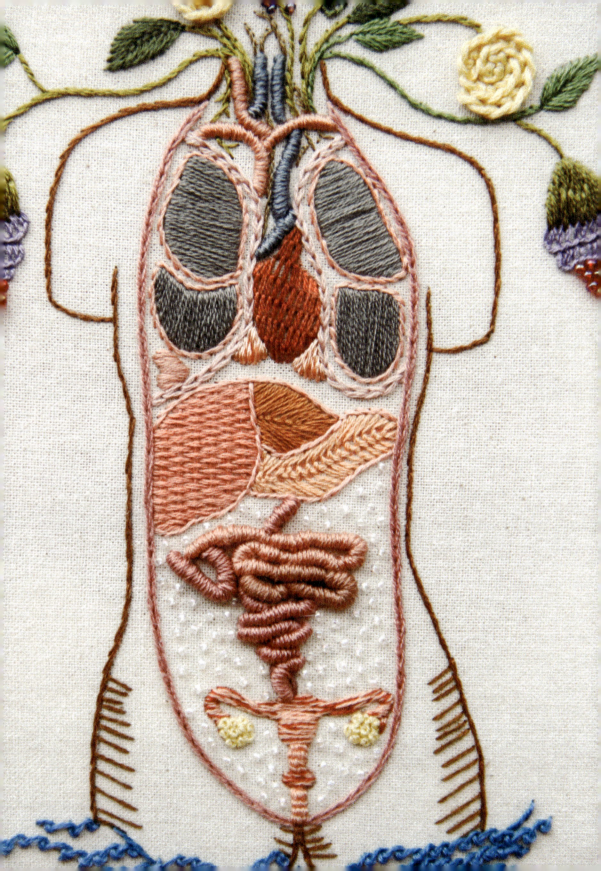

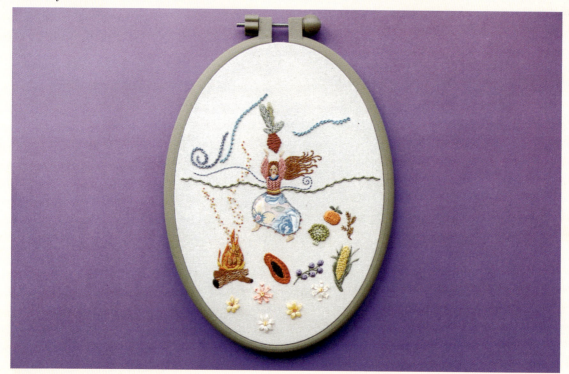

Danza de la cosecha

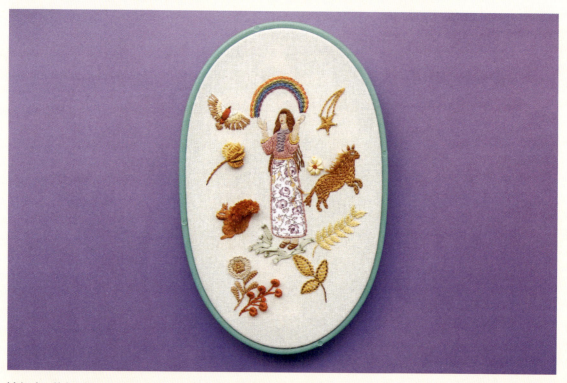

Mujer Arcoiris haz lo que quieras ser, ve a donde quieras ir

La gran Madre >>

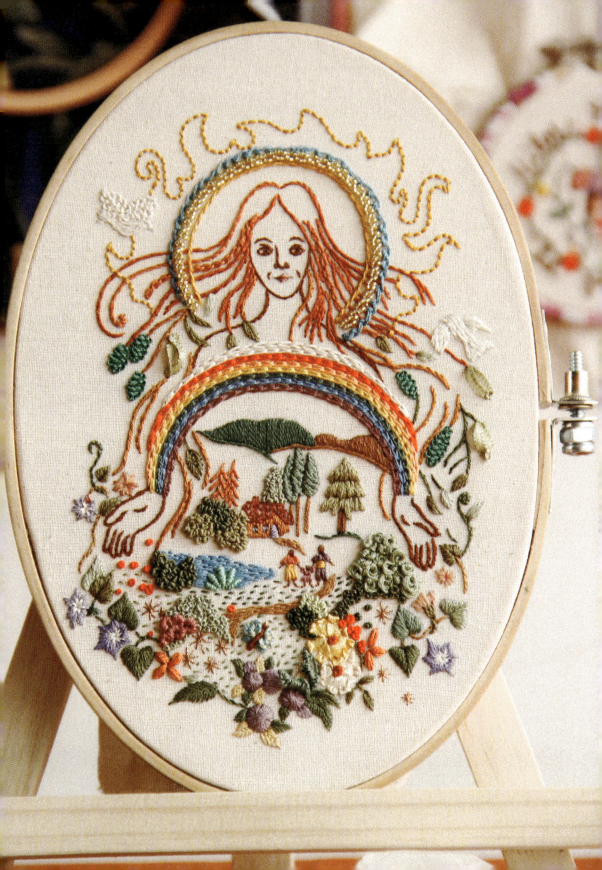

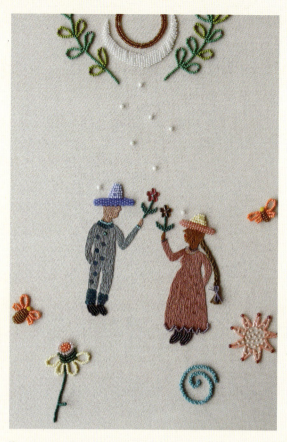

Un amor que florece

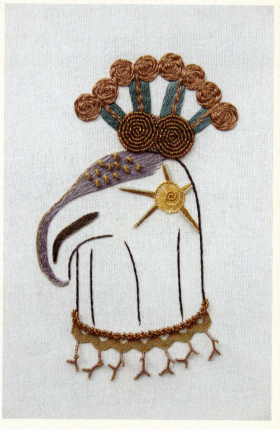

Bastón cabeza de Pajaro Sinú

How do you develop your work, what tips do you take into account?
When developing my works, I rely on the great inspiration that comes from nature, from life's events, from feelings. I take my colour palettes from nature and my drawings from various events at different times, using photographs I have taken (portraits, walks, landscapes, animals, plants...). My feelings are my guide when choosing the collage of symbols to be used in my designs.

¿Como desarrollas tus trabajos, qué tips tienes en cuenta?
Para el desarrollo de las obras, me apoyo en la gran inspiración que viene de la naturaleza, de los acontecimientos de la vida, de los sentimientos. De la naturaleza saco las paletas de color, de los acontecimientos de la vida saco los dibujos en diferentes ocasiones; aquí me apoyo en las fotos que hago (retratos, paseos, paisajes, animales, plantas...) Los sentimientos me guían a elegir el collage de símbolos a la hora de dibujar.

Diosa de las Labores Textiles, IXCHEL >>

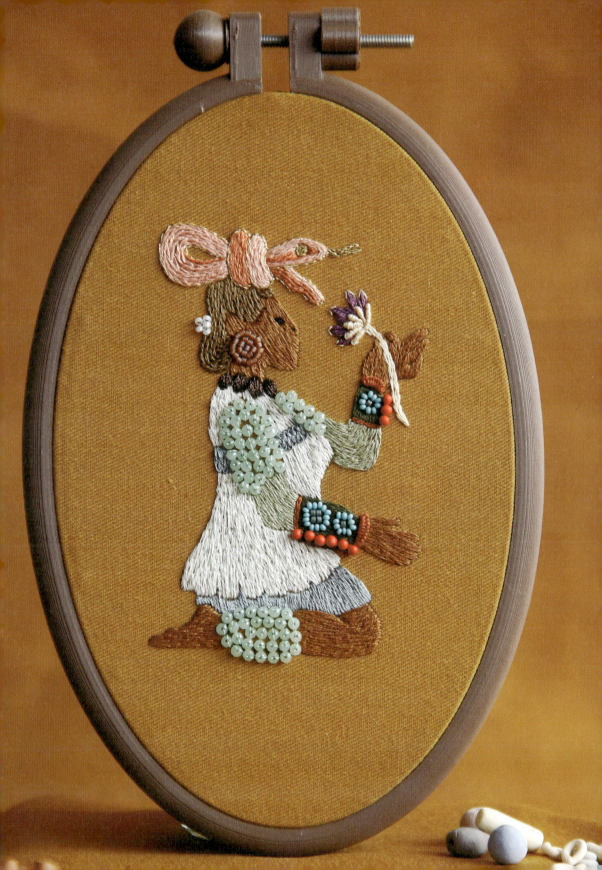

140 Manos que Bordan

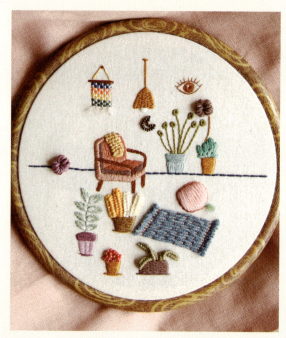

Espacio de seguridad, silla de la creación

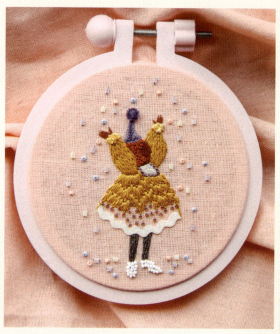

Lluvia de canutillos

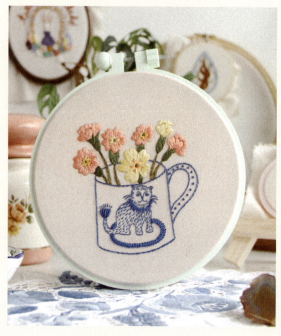

Azul gato en flor

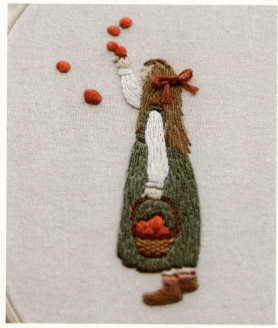

Mujer Manzana

Soy mi propio altar >>

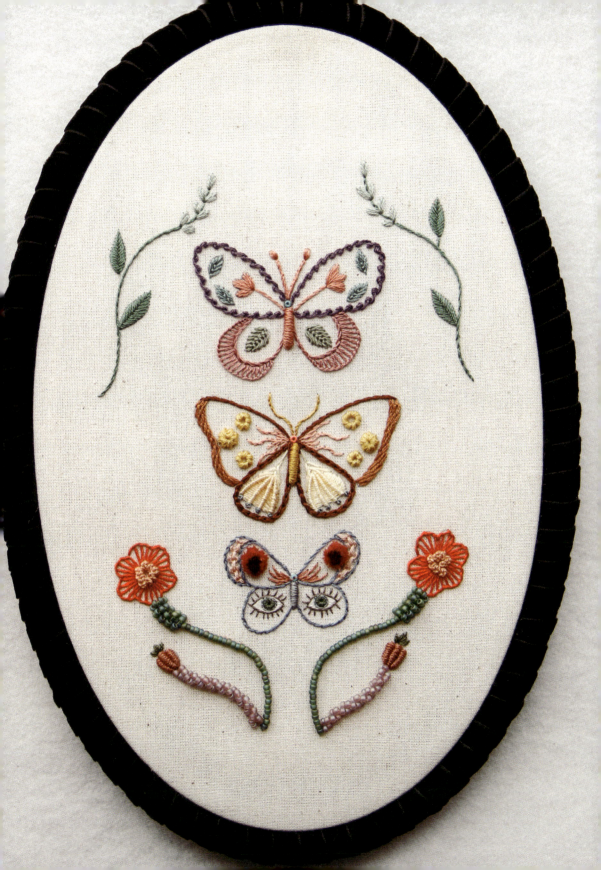

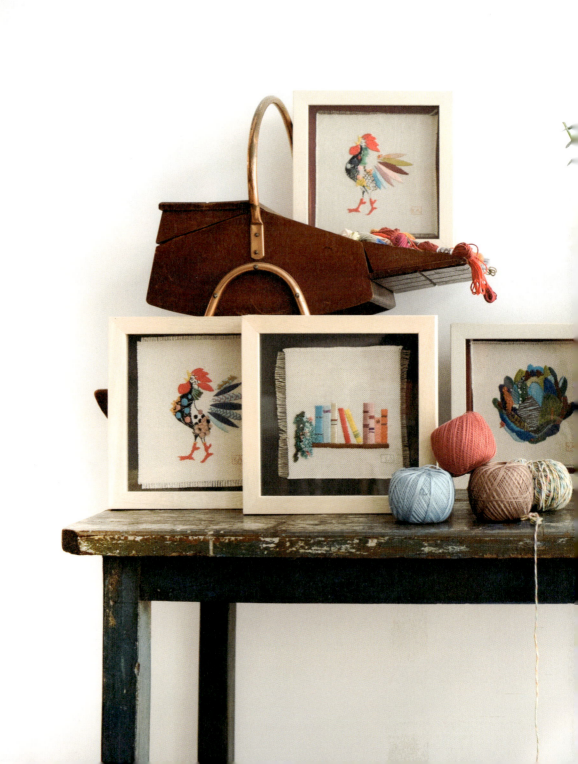